remember the '50s

objects and moments of a dynamic era

"Books may well be
the only true magic."

Alice Hoffmann

TECTUM

REMEMBER THE '50s

Tectum Publishers of Style
© 2010 Tectum Publishers NV
Godefriduskaai 22
2000 Antwerp
Belgium
p +32 3 226 66 73
f +32 3 226 53 65
info@ tectum.be
www.tectum.be
ISBN: 978-90-79761-33-3
WD: 2010/9021/8
(99)

© 2010 edited and content creation by fusion publishing GmbH Berlin
www.fusion-publishing.com
info@fusion-publishing.com
Team: Mariel Marohn (Editor), Tina Mazat (Editorial assistance), Manuela Roth (Visual concept), Jan Hausberg
(Layout, imaging & pre-press), Carissa Kowalski Dougherty (Text),
French translation: Patrick Innocenti (GlobalSprachTeam)
Dutch translation: Michel Mathijs (M&M translation)

Printed in China

remember the
'50s

objects and moments
of a dynamic era

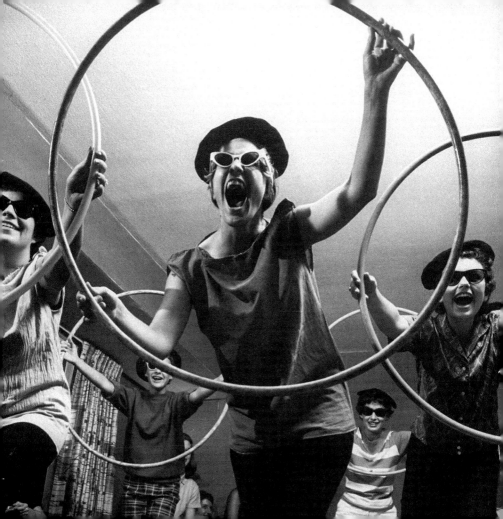

introduction

The 1950s are an easy decade for which to be nostalgic. The world was at peace, the postwar economy was booming, and technological advances were making everyday life more convenient. Design trends echoed the optimism of the decade. Designers shunned hard-edge, rational modernism in favor of the curvy, asymmetrical shapes of organic design and "Atomic Age" styling. New manufacturing techniques and new materials like plastics and plywood made these innovative forms possible and helped redefine "modern." Innovations in transportation and communication—including jet travel and television—meant that pop culture became a worldwide phenomenon. American cultural imports had the greatest impact as Hollywood movies, rock and roll music, Coca-Cola, and Hula Hoops were imported and adopted overseas.

Teen rebellion in the 1950s was a gentle rebellion, not nearly as dramatic as the revolutionary movements we would see in the 1960s. But the decade still saw the development of a strong youth culture, with its particular slang, fads, and fashions that represented a shift away from parents' traditional values. Of course, appearances are always more sexy than reality—movies, songs, and ads of the 1950s conveyed a sunnier version of life than what an average person could expect. But the hope was always there: You could live vicariously through television, you could covet your neighbor's new car, and you could work harder to make your home the ideal home.

Nevertheless, from a half a century away, the 1950s look just about perfect.

introduction

Les fifties sont particulièrement propices à la nostalgie. La paix était revenue, l'économie prospérait et les progrès technologiques apportaient un réel confort au quotidien. Les tendances reflétaient l'optimisme ambiant. Les designers, notamment, évitaient les formes abruptes et le modernisme rationnel, privilégiant les formes arrondies et asymétriques de "l'ère atomique". De nouvelles techniques de fabrication, associées à de nouveaux matériaux tels que le plastique et le contreplaqué, rendaient ces innovations possibles, permettant de redéfinir la modernité. À l'image de l'aviation et de la télévision, les découvertes dans les domaines des transports et de la communication entraînèrent la globalisation de la culture pop. L'importation et l'adoption de produits américains – les films hollywoodiens, le rock'n roll, le Coca-Cola et le Hula Hoop – eurent un impact considérable.

La jeunesse des années 50 était nettement moins révolutionnaire que celle des années 60. Elle adopta néanmoins un langage, des rites et un style vestimentaire qui lui étaient propres, et affirma ainsi sa différence avec la génération précédente. Bien sûr, les apparences sont trompeuses : les films, chansons et publicités des fifties proposaient une vision idéalisée de la vie. Mais l'espoir était permis : la télévision ouvrait les portes d'un monde rêvé, et le confort matériel, objectivé par l'arrivée de la voiture dans les foyers, devenait accessible.

C'est ainsi qu'un demi-siècle plus tard, les fifties restent dans les mémoires comme un âge d'or.

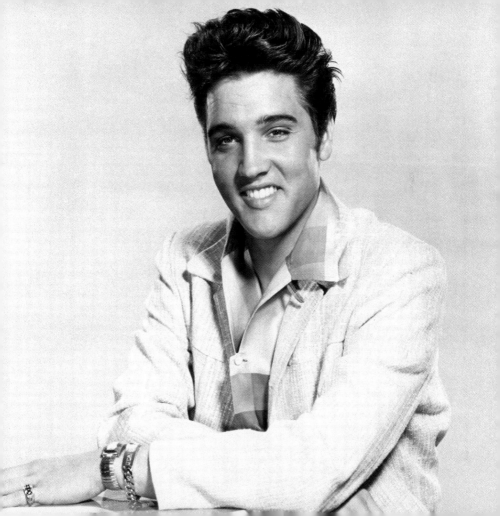

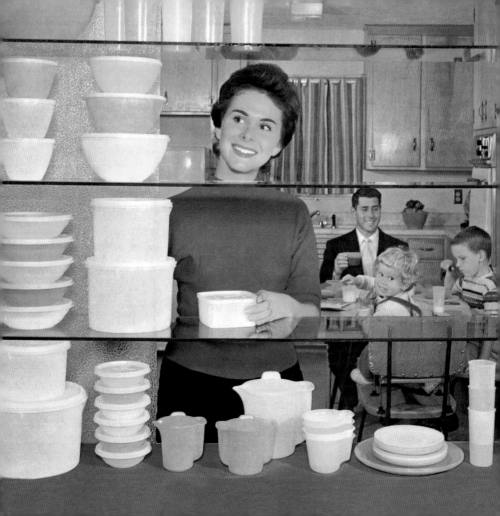

inleiding

Het is niet moeilijk om nostalgisch te doen over de jaren '50. De wereld was in vrede, de economie draaide op volle toeren en technologische innovaties maakten het leven almaar comfortabeler.

Designtrends weerspiegelden het optimisme van het decennium. Designers ruilden het rechtlijnige, rationele modernisme voor de gebogen, asymmetrische vormen van het organisch design en de stijl van het "Atoomtijdperk". Nieuwe productietechnieken en materialen maakten deze innovatieve vormen mogelijk en zorgden voor het herdefiniëren.van het woord "modern".

Door de innovaties in transport en communicatie kon de popcultuur uitgroeien tot een wereldwijd fenomeen. Amerikaanse culturele exportproducten zoals Hollywoodfilms, rock-'n-rollmuziek, Coca-Cola en hoelahoepen hadden een grote impact en kregen een warme ontvangst.

De tienerrebellie van de jaren '50 was gemoedelijk en lang niet zo dramatisch als de revolutionaire bewegingen die we in de jaren '60 zouden zien. Maar het decennium zag al de ontwikkeling van een sterke jongerencultuur met haar eigen slang en trends, die toch al behoorlijk afweek van de traditionele waarden.

Natuurlijk is de schijn altijd mooier dan de realiteit – films, songs en reclamespots uit de jaren '50 droegen een zonnigere versie van het leven uit dan de meeste mensen konden verwachten. Maar de hoop was er altijd: via televisie kon je andermans leven leiden, je zinnen zetten op de nieuwe wagen van de buur en harder werken om van je huis de ideale thuis te maken. En toch, goed vijftig jaar later, lijken de fifties nagenoeg perfect.

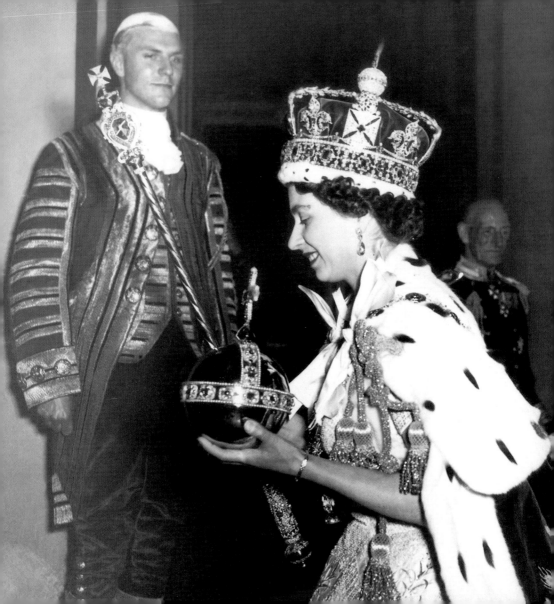

politics &
moments

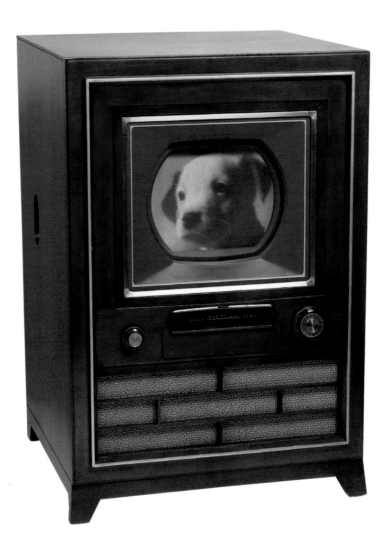

RCA Color Television
La télévision couleur RCA
RCA kleurentelevisie

Color TVs, although too expensive for most people during the 1950s, were certainly cause for fascination and envy; this new technology would forever change the way we viewed the world. The first RCA sets began selling in 1954, at an average price of US$1,000 (about the same price as a new car). Color television programs were also relatively slow to catch up, but both sales and shows grew throughout the 1960s until they were the norm rather than the exception.

Bien qu'encore inaccessible à la plupart des foyers dans les années 50, la télévision couleur ne manqua pas de susciter fascination et envie. Les appareils RCA étaient alors vendus presque aussi chers qu'une voiture (environ $1,000). Au cours des années 60, l'équipement des ménages se développa en même temps que le nombre des émissions en couleurs, qui s'imposèrent finalement comme la norme. Prenant une place toujours plus importante dans la vie quotidienne, la télévision allait changer notre regard sur le monde.

Alhoewel voor de meeste mensen nog te duur, was TV in kleur in de jaren '50 absoluut al een bron van fascinatie en afgunst. Deze nieuwe technologie zou de manier waarop we de wereld bekijken dan ook voorgoed veranderen. De eerste RCA sets werden verkocht in 1954, aan een gemiddelde prijs van US$ 1.000 (ongeveer even duur als een nieuwe wagen). Het duurde ook relatief lang vooraleer televisieprogramma's in kleur hun achterstand begonnen in te halen, maar in de jaren '60 stegen zowel de verkoopcijfers als het aantal shows in kleur tot ze eerder de norm dan wel de uitzondering werden.

Coronation of Queen Elizabeth II
Le couronnement de la reine Elizabeth II
De kroning van Koningin Elizabeth II

On 2 June 1953, millions of people watched on television as Queen Elizabeth II succeeded her father, King George VI, as sovereign British monarch. This was the first time ordinary subjects were able to watch the coronation ceremony at Westminster Abbey, and it was the beginning of the world's fascination with British royalty. The 26-year-old "fairytale queen" wore a gown featuring floral elements from the nine different countries of the British Commonwealth.

Le 2 juin 1953, des millions de téléspectateurs assistèrent en direct au couronnement de la reine d'Angleterre Elizabeth II, qui succédait à son père, le roi George VI, sur le trône britannique. La jeune reine de 26 ans portait ce jour là une robe brodée de motifs floraux représentant les 9 pays du Commonwealth. Pour la toute première fois, de simples sujets furent conviés à la cérémonie solennelle organisée entre les murs de l'abbaye de Westminster – un événement qui marqua le début d'une fascination du public pour la famille royale d'Angleterre.

Op 2 juni 1953 volgden miljoenen mensen op TV hoe Koningin Elizabeth II haar vader, Koning George VI, als soevereine Britse vorstin opvolgde. Het was de eerste keer dat gewone onderdanen de kroningsceremonie in Westminster Abbey konden zien en het begin van 's werelds fascinatie voor de Britse royalty. De 26-jarige "sprookjeskoningin" droeg een lange jurk met florale elementen uit de negen verschillende landen van het Britse Gemenebest.

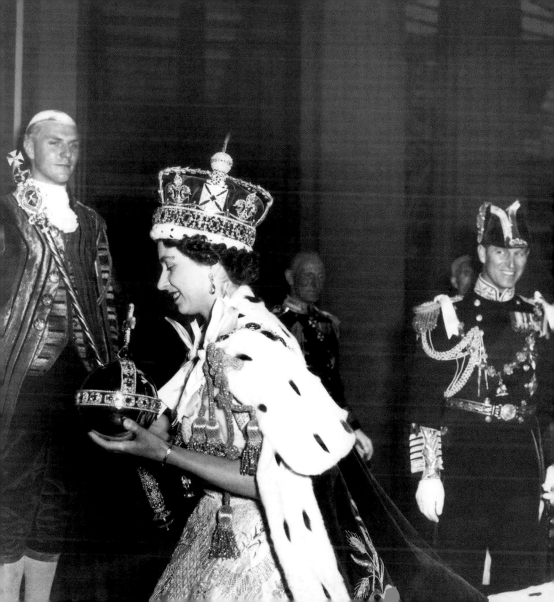

Hillary climbs Mount Everest
Hillary escalade le mont Everest
Hillary beklimt de Mount Everest

Conquering treacherous terrain and unforgiving climate, Edmund Hillary and Tenzing Norgay reached the top of the world on 29 May 1953. The 33-year-old New Zealander and the Nepalese Sherpa were among a team of climbers who attempted the summit of Mount Everest, and the first people to reach the top of the world's highest peak. Seeing the news of this spectacular adventure on television, from the comfort of your living room, emphasized how small the world seemed after the war.

C'est à l'issue d'une lutte acharnée contre les éléments qu'Edmund Hillary et Tenzing Norgay atteignirent le toit du monde le 29 mai 1953. Le Néo-Zélandais de 33 ans et son sherpa népalais appartenaient en effet à la première équipe de grimpeurs qui gravit le mont Everest, le plus haut sommet du monde. Les populations d'après-guerre, assistant à cette épopée fantastique grâce à la magie de la télévision, eurent le sentiment collectif que le monde était devenu bien petit en cette seconde moitié du XXe siècle.

Na een beklimming over verraderlijk terrein en in een bar klimaat bereikten Edmund Hillary en Tenzing Norgay de top van de wereld op 29 mei 1953. De 33-jarige Nieuw-Zeelander en de Nepalese sherpa maakten deel uit van een team van klimmers dat probeerde de top van de Mount Everest te halen en ze waren de eersten die hierin ook daadwerkelijk slaagden. Het nieuws van dit spectaculaire avontuur op televisie zien, vanuit je luie zetel, benadrukte hoe klein de wereld na de oorlog geworden was.

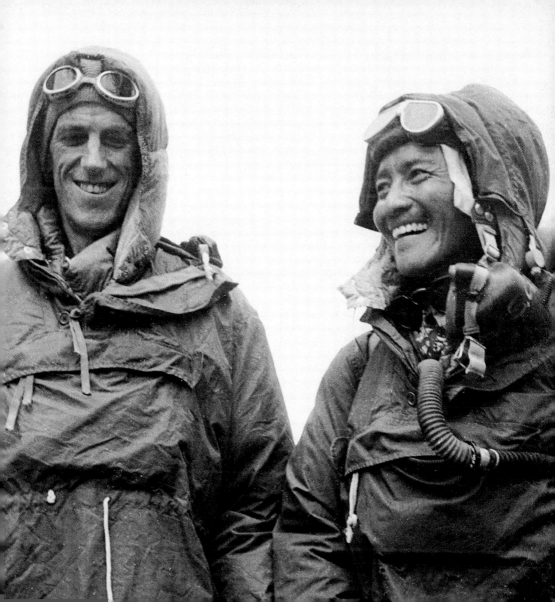

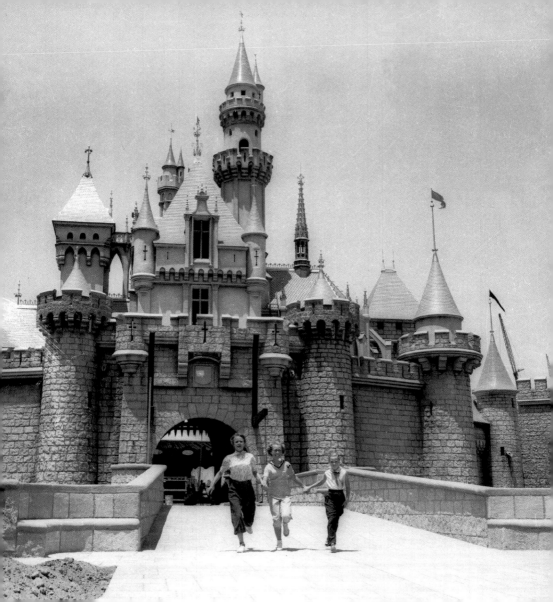

Disneyland California
Disneyland, Californie
Disneyland California

Designed by Walt Disney himself, Disneyland California gave visitors a glimpse into magical worlds like Tomorrowland, Main Street, U.S.A., Frontierland, and Fantasyland on a scale not seen before. The theme park opened to the public on 18 July 1955 in Anaheim, California, providing a spectacle for old and young alike. Rides like the Tea Cups and the Matterhorn provided moving thrills, while other excitement would come to you, in the form of Disney characters strolling through the park.

Imaginé par Walt Disney lui-même, Disneyland offrit aux visiteurs une plongée dans des mondes magiques tels que Tomorrowland, Main Street, U.S.A., Frontierland et Fantasyland. Cet immense parc d'attractions, inauguré le 18 juillet 1955 à Anaheim, en Californie, fait le bonheur des visiteurs de tous âges. Au choix, les manèges les plus fous garantissent leur lot de sensations fortes, et les nombreuses parades animées vous transportent dans le monde merveilleux des personnages de Disney.

Disneyland California, ontworpen door Walt Disney himself, bood bezoekers de kans om een kijkje te nemen in magische werelden zoals Tomorrowland, Main Street, U.S.A., Frontierland en Fantasyland op een schaal die nog nooit eerder was vertoond. Het themapark opende zijn deuren voor het publiek op 18 juli 1955 in Anaheim, California, en bood spektakel voor jong en oud. Attracties zoals de Tea Cups en de Matterhorn waren rijdende sensaties terwijl ook de Disneyfiguurtjes die in het park rondwandelden voor heel wat opwinding zorgden.

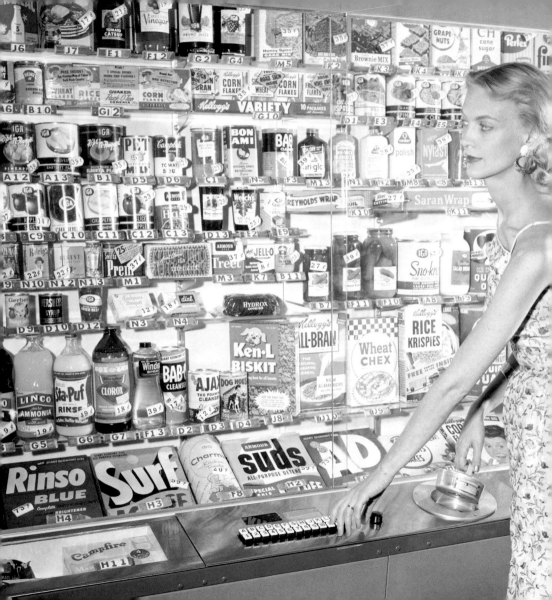

Postwar Economic Boom
Miracle économique de l'après-guerre
Naoorlogse Economische Boom

After the privations and heartbreak of World War II, it seemed that we were about due for some peace and prosperity. Pent-up consumer demand led to a virtual shopping spree for cars, televisions, appliances and a higher quality of life. The United States saw a huge housing boom, as veterans returned home to start families in the burgeoning suburbs, and in Europe, many nations began modernizing their infrastructure and rebuilding after the devastation of the war.

Après les privations et les horreurs de la guerre, le retour à la prospérité semblait bien mérité. Dans les années 50, les ménages aspirèrent à un bien être qui se traduisit par une frénésie d'achats – voitures, téléviseurs et électroménager en première ligne. Aux États-Unis, un boom immobilier se produisit suite au retour des vétérans dans leur foyer, engendrant une expansion inédite des banlieues. En Europe, de nombreux pays commencèrent à se reconstruire et à se moderniser.

Na de ontberingen en het hartzeer van Wereldoorlog II konden de mensen best wat vrede en welvaart gebruiken. Opgekropte consumentenverlangens leidden tot een ware aanval van koopwoede: iedereen leek wel op zoek naar een wagen, televisie, elektrische toestellen en een hogere levenskwaliteit. In de Verenigde Staten kende de huizenbouw een enorme boost met de terugkeer van de oorlogsveteranen die een gezin wilden starten in de ontluikende voorsteden en in Europa begonnen vele landen na de oorlogsverwoestingen met de heropbouw en modernisering van hun infrastructuur.

27

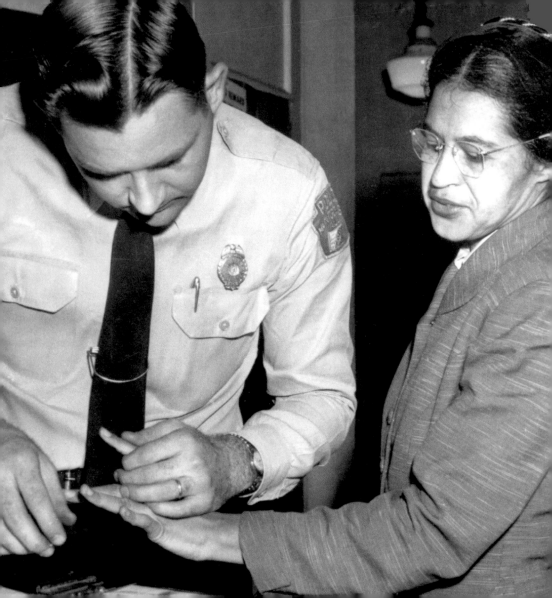

Rosa Parks

Rosa Parks

Rosa Parks

It is surprising—and wonderful—to think that the actions of one person could dramatically affect the history of an entire nation. Rosa Parks was a defiant black woman who stood up for what she and thousands of others believed in—the end of the unjust racial segregation and Jim Crow laws in the American South. When Parks refused to move to the back of the bus in 1955, her arrest sparked the Montgomery Bus Boycott and marked the beginning of the escalation of the civil rights movement.

Il est surprenant – et magnifique – de constater que les actes d'un individu peuvent radicalement infléchir l'histoire d'un pays. Rosa Parks, icône noire de la lutte contre la ségrégation raciale, sut ainsi défendre ses convictions, et avec elles, celles des milliers de Noirs américains. En 1955, prenant le bus, la jeune femme refusa d'aller s'asseoir au fond, dans la zone réservée aux Noirs. Son arrestation déclencha le boycott de la société de transport Montgomery et le début du Mouvement américain pour les droits civiques.

Het is tegelijk verrassend en verheugend te denken dat de acties van één persoon zo een enorme impact kunnen hebben op de geschiedenis van een hele natie. Rosa Parks was een moedige zwarte vrouw die opkwam voor iets waar zij en duizenden anderen in geloofden – het einde van de onrechtvaardige rassenscheiding en van de Jim Crow wetten in het Amerikaanse zuiden. Toen Parks in 1955 weigerde om zich achteraan de bus te zetten, leidde haar arrestatie tot de Montgomery Bus Boycott en tot de snelle groei van de burgerrechtenbeweging.

Wedding of Grace Kelly
Le mariage de Grace Kelly
Huwelijk van Grace Kelly

For many of its 30 million viewers, the televised marriage of Grace Kelly to Rainier de Monaco was the perfect end to a fairytale romance. Red and white carnations fell from the sky when Kelly arrived at Monaco harbor; she was given a yacht as a wedding gift by her husband. The whirlwind courtship of the European nobleman and Hollywood actress culminated in a lavish ceremony on 19 April 1956.

Quelque 30 millions de téléspectateurs assistèrent en direct au mariage de Grace Kelly et de Rainier de Monaco, aboutissement heureux d'un véritable conte de fées. Dans le port de Monaco, l'arrivée de la princesse fut saluée par une avalanche d'œillets rouges et blancs, et un incroyable yacht lui fut offert en cadeau de mariage. L'idylle du jeune prince européen et de l'actrice hollywoodienne culmina lors d'une somptueuse cérémonie, le 19 avril 1956.

Voor de meeste van de 30 miljoen kijkers was het op televisie uitgezonden huwelijk tussen Grace Kelly en Rainier van Monaco het perfecte orgelpunt van een sprookjesromance. Rode en witte anjers daalden uit de hemel neer toen Kelly aan de haven van Monaco aankwam, waar ze als huwelijkscadeau van haar man een jacht cadeau kreeg. De spoedverloving tussen de Europese edelman en de Hollywoodactrice kreeg op 19 april 1956 een prachtig hoogtepunt met een grootse trouwceremonie.

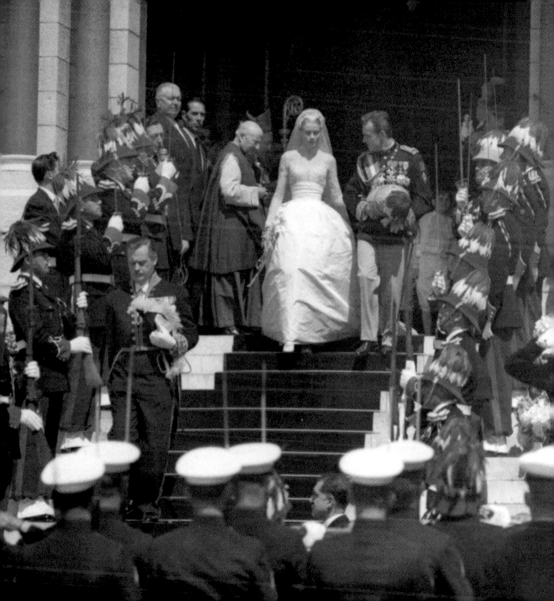

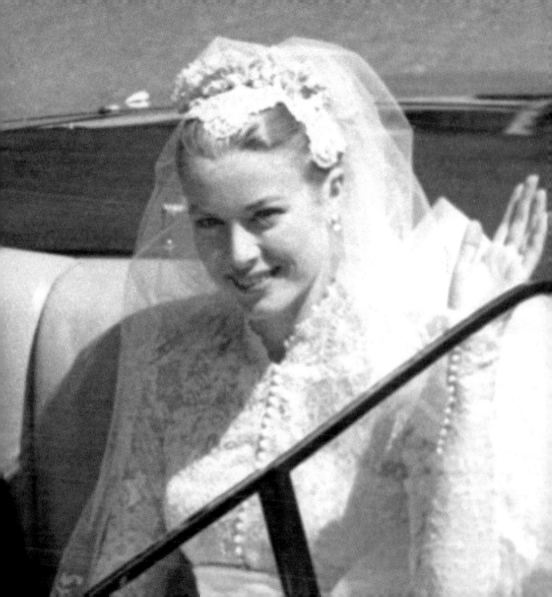

Russians Launch Sputnik
Les Russes lancent Spoutnik
Lancering van de Russische Spoetnik

While the launch of Sputnik I on 4 October 1957 marked the beginning of the space race between the U.S. and U.S.S.R., it also captured the imagination of everyday citizens. If you were lucky, you might catch a glimpse of the Soviet satellite from your backyard, as the beach-ball-sized object circled the earth every hour and thirty-five minutes. The Soviet Union followed this initial success with the launch of Sputnik II, which carried the first animal—a mutt named Laika—into orbit.

Si le lancement de Spoutnik I par l'URSS le 4 octobre 1957 marque le début de la course à l'espace, il fut également un moment fondateur pour l'imaginaire collectif. Les plus chanceux purent observer depuis leur jardin, toutes les 95 minutes, le passage du satellite soviétique autour de la Terre. Peu après, l'URSS lança Spoutnik II, avec à son bord un chien nommé Laika – le premier animal envoyé dans l'espace.

De lancering van de Spoetnik op 4 oktober 1957 betekende niet alleen de start van de ruimterace tussen de Verenigde Staten en de Sovjet-unie, ze sprak ook enorm tot de verbeelding van gewone burgers. Als je geluk had, kon je misschien zelfs vanuit je eigen tuin een glimp opvangen van de Sovjetsatelliet omdat het object ter grootte van een strandbal elk uur en vijfendertig minuten rond de aarde draaide. De Sovjetunie bouwde verder op dit eerste succes met de lancering van Spoetnik II, dat het eerste dier – een straathond met de naam Laika – in een baan rond de aarde bracht.

First Transatlantic Jet Service
Premier vol transatlantique
Eerste transatlantische vliegtuigverbinding

The world became a much smaller place when jet travel made the leap to transatlantic flight in 1958. Both BOAC, a British airline, and Pan-Am, an American company, had been competing to see who would complete the first commercial service across the Atlantic Ocean. BOAC won by just a few weeks; on 4 October a De Havilland Comet flew from New York to London in six hours 11 minutes. Pan-Am followed suit with a New York to Paris flight on 26 October.

Le monde sembla plus petit dès lors que l'aviation civile effectua son premier vol transatlantique en 1958. La BOAC et la Pan-Am, compagnies respectivement britannique et américaine, s'affrontaient alors pour le titre de première firme à offrir ce service commercial. C'est finalement un De Havilland Comet de la BOAC qui décolla de New York le 4 octobre 1958 pour relier Londres en 6 heures et 11 minutes. La Pan-Am suivit avec un vol New York/ Paris le 26 octobre suivant.

De wereld werd plots heel wat kleiner toen straalvliegtuigen in 1958 hun eerste transatlantische vlucht maakten. Zowel BOAC, een Britse luchtvaartmaatschappij, als Pan-Am, een Amerikaanse maatschappij, streden met elkaar om de eerste commerciële verbinding over de Atlantische Oceaan te realiseren. BOAC won het pleit met nauwelijks enkele weken verschil. Op 4 oktober vloog een De Havilland Comet in zes uur en 11 minuten van New York naar Londen. Pan-Am volgde op 26 oktober als goede tweede met een vlucht van New York naar Parijs.

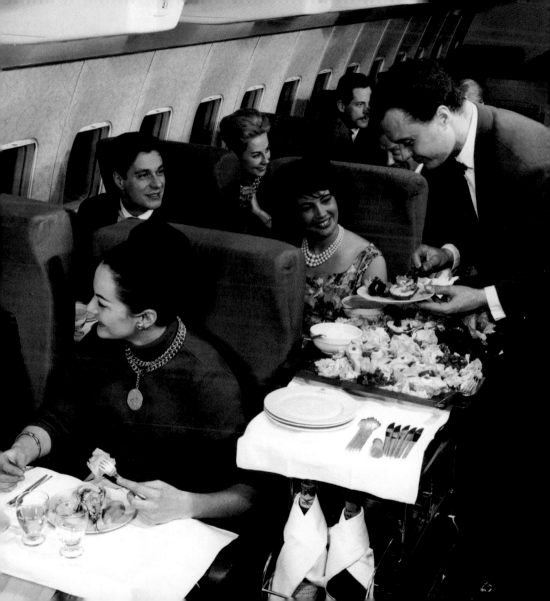

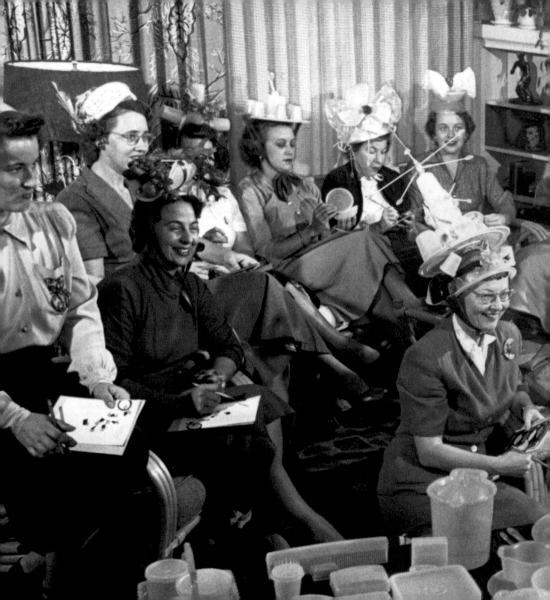

lifestyle

Wurlitzer Jukebox
Le jukebox Wurlitzer
Wurlitzer Jukebox

Who can forget hanging out with friends at a local ice cream shop, having a blast listening to tunes by Frankie Valli and Elvis Presley on the Wurlitzer? Teen culture during the '50s revolved around music—especially that new-fangled "rock-and-roll"—and the introduction of longer, higher-quality 45 rpm records made the local jukebox the repository for all of the hip new songs. The classic rounded shape of the Wurlitzer jukebox, with its flashy chrome and electric lights, ensure its place as an icon of the 1950s.

Qui ne s'est jamais retrouvé entre amis chez le glacier du coin à écouter le son de Frankie Valli ou d'Elvis Presley sur un jukebox Wurlitzer ? Dans la culture jeune des années 50, le rock'n roll tenait une place importante. L'arrivée des 45-tours, plus longs et de meilleure qualité, fit du juke-box le temple de la musique. La légendaire forme arrondie du Wurlitzer, son chrome étin-celant et ses lumières électri-ques, ont érigé cet étrange appareil au rang d'icône des fifties.

Wie zou ooit kunnen verge-ten hoe hij met vrienden in een lokaal ijssalon rondhing en een feestje bouwde op deuntjes van Frankie Valli en Elvis Presley op de Wurlitzer? De tienercultuur uit de jaren '50 draaide helemaal rond muziek – vooral dan de nieu-werwetse "rock-'n-roll"– en de introductie van de langere en betere 45-toerenplaten maakte van de lokale jukebox het opslagmedium voor alle hippe nieuwe songs. De klas-sieke Wurlitzer jukebox met zijn afgeronde vormen, blinkend chroom en elektrische lichten, behoort zeker tot de iconen van de jaren '50.

Transistor Radio
La radio transistor
Transistorradio

The first commercially produced transistor radio, the TR-1, made the new sounds of rock-and-roll more portable than ever before. Regency Electronics in Indiana brought the TR-1 to market 1954, manufacturing the radios in several designer colors to match any home décor. In the years that followed, several other companies also entered the transistor radio market—including the Japanese company Sony, which introduced the popular TR-63 "pocket radio" in 1957.

La TR-1, première radio transistor commercialisée, répandit le rock'n roll plus rapidement que n'importe quel autre média. C'est une société basée dans l'Indiana, Regency Electronics, qui la lança en 1954 dans un large panel de couleurs, pour permettre à ses consommateurs de respecter l'harmonie de leur décoration d'intérieur. Par la suite, de nombreuses sociétés entrèrent sur le marché, et notamment la société japonaise Sony qui lança en 1957 la populaire radio de poche TR-63.

De eerste commercieel geproduceerde transistorradio, de TR-1, droeg het nieuwe rock-'n-roll geluid meer dan ooit voorheen uit. Regency Electronics in Indiana bracht de TR-1 in 1954 op de markt in diverse designerkleuren om ze in elk interieur te laten passen. In de daaropvolgende jaren stortten ook verschillende andere ondernemingen zich op de markt van de transistorradio's, waaronder het Japanse Sony, dat in 1957 de populaire TR-63 "zakradio" lanceerde.

PEZ
Le bonbon PEZ
PEZ

Sometimes product packaging is just as important as the contents; take PEZ candy, for example. PEZ (short for *Pfefferminz*, the German word for peppermint), was first marketed as an alternative to smoking—hence the cigarette-lighter shape of its dispenser. But the originally "adult" candy became an obsession for kids as cartoon heads—from Santa Claus to Mickey Mouse to Daniel Boone—were introduced in the mid-1950s and the plastic dispensers became coveted collector's items.

Il arrive parfois que la forme soit aussi importante que le fond. Prenez le bonbon PEZ (de *Pfefferminz*, qui signifie "menthe" en Allemand) : commercialisé d'abord dans une boîte en forme de briquet, ce bonbon pour adultes est rapidement devenu une véritable obsession pour nombre d'enfants des fifties. Ses concepteurs, en effet, eurent un jour l'ingénieuse idée de mouler les boites à l'effigie de personnages célèbres – du Père Noël à Mickey Mouse. Ces conditionnements originaux devinrent bientôt de véritables objets de collection.

Soms is de verpakking van een product even belangrijk als de inhoud; neem nu bijvoorbeeld de PEZ muntjes. PEZ (afkorting van *Pfefferminz*, het Duitse woord voor pepermunt) werd oorspronkelijk verkocht als een alternatief voor roken – daarom ook kreeg de houder de vorm van een sigarettenaansteker. Maar de oorspronkelijke muntjes voor "volwassenen" werden al gauw een obsessie voor kinderen toen halfweg de jaren '50 cartoonfiguren – van de Kerstman over Mickey Mouse tot Daniel Boone – werden geïntroduceerd en de plastic houders begeerde verzamelobjecten werden.

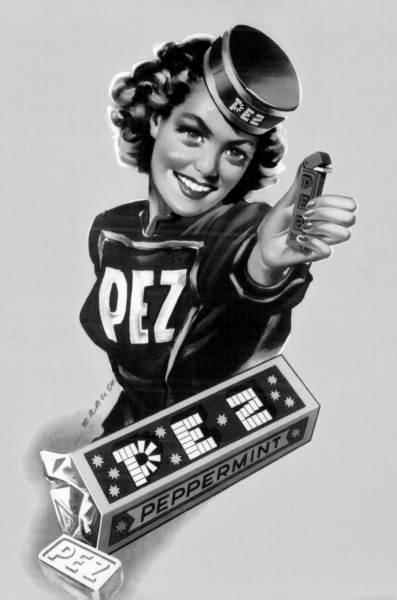

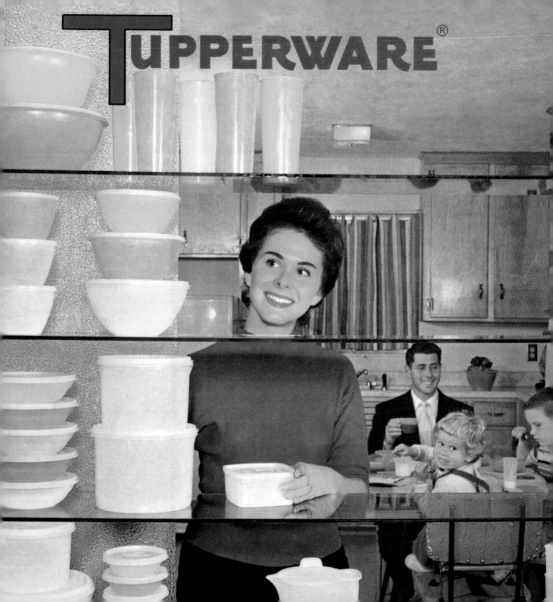

Tupperware
Tupperware
Tupperware

Tupperware parties and the spectacular annual "Jubilees" were all the rage for 1950s housewives, providing them with an outlet for trading gossip and sharing tips. But beyond the social aspects of Tupperware, the brand also gave women the ability to earn money and showcase their own talents as household managers. The patented "burping" seal invented by Earl Silas Tupper was truly a modern convenience, a way of organizing a bustling home—through color-coordinating plastic containers.

Les soirées Tupperware et les "anniversaire party" firent fureur chez les ménagères des fifties, qui y trouvaient l'occasion d'échanger des potins et autres conseils de cuisine. Plus encore, la marque des célèbres boîtes en plastique leur donnait l'opportunité de gagner de l'argent tout en défendant leurs propres qualités de chef de famille. La fermeture brevetée des boites, inventée par Earl Silas Tupper, offrait un véritable confort moderne, faisant entrer dans les foyers une nouvelle organisation haute en couleur.

Tupperware party's en de spectaculaire jaarlijkse "Jubileumfeesten" waren voor huisvrouwen uit de jaren '50 een echte rage en ook een leuke gelegenheid om de laatste roddels en interessante weetjes uit te wisselen. Maar naast deze sociale dimensie bood het merk Tupperware vrouwen ook de kans om geld te verdienen en hun talenten als huishoudmanagers te tonen. De gepatenteerde dichting met het "boerend" geluid, een uitvinding van Earl Silas Tupper, was echt een handige nieuwigheid, een manier om organisatie te brengen in een jachtig huishouden – aan de hand van gekleurde plastic opbergdozen.

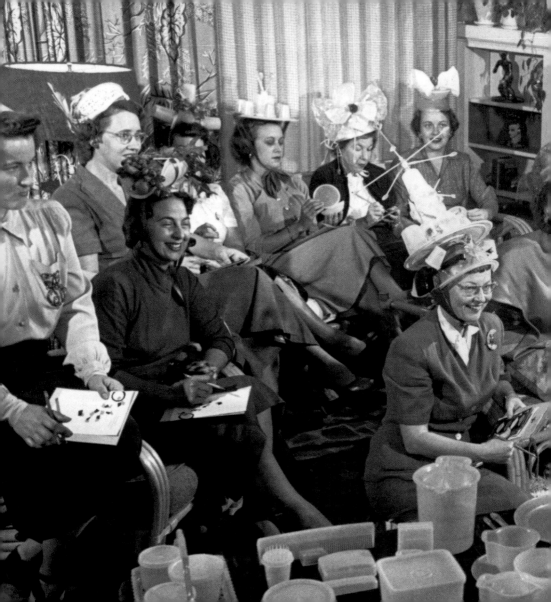

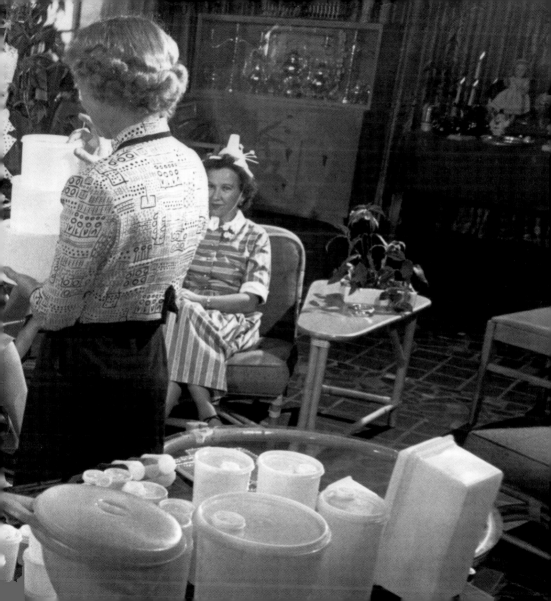

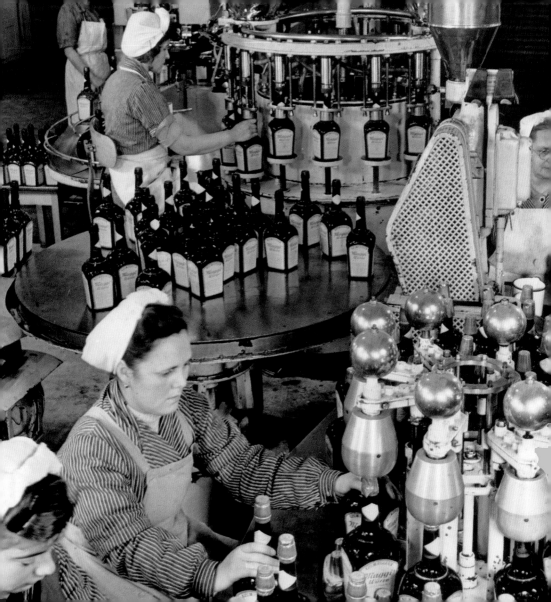

Maggi-Würze
La sauce Maggi
Maggi Würze

Americans have their ketchup, the Japanese have their soy sauce—and Germans have their Maggi-Würze. This popular condiment is forever recognizable in its shapely brown bottle, yellow label, and red cap. Used in any dish imaginable, this classic German seasoning is a staple in kitchens and reminiscent of home-cooked meals during the simpler times of the 1950s.

Aux Américains, le ketchup ; aux Japonais, la sauce soja. Les Allemands, eux, ont la fameuse sauce Maggi ! Ce condiment très prisé est facilement reconnaissable à la forme et la couleur de sa bouteille brune, estampillée d'une étiquette jaune et d'un bouchon rouge. Proposant une gamme illimitée d'utilisations, cet assaisonnement est un produit de base de la cuisine allemande – une tradition familiale héritée des années 50.

Amerikanen hebben hun ketchup, Japanners hun sojasaus en Duitsers hebben Maggi Würze. Deze populaire klassieke smaakversterker zal voor altijd herkenbaar blijven door het welgemaakte bruine flesje met geel etiket en rode dop. Het heeft een vaste plaats in de keukenkast van Duitse huishoudens, wordt er in alle mogelijke schotels gebruikt en doet denken aan huisbereide maaltijden uit de jaren '50, toen alles nog zoveel eenvoudiger was.

Coca-Cola

Coca-Cola

Coca-Cola

Coca-Cola was not new in the 1950s, but it certainly became more of a worldwide phenomenon. In 1950 it became the first product to appear on the cover of TIME magazine; that same year, the first Coke advertisements appeared on television across the nation. The burgeoning youth culture helped secure Coke's presence at tables in soda fountains and hamburger joints, setting the stage for "cool."

Déjà bien connu aux États-Unis, c'est pourtant dans les années 50 que Coca-Cola est devenu un phénomène mondial. En 1950 sont diffusés les premières campagnes de publicité Coca-Cola à la télévision ; et la petite bouteille est le premier produit à faire la Une du *Time Magazine*. Adopté par la jeunesse comme "la" boisson incontournable du moment, le Coca-Cola s'est imposé comme un *must* dans les fast-foods du monde entier.

Coca-Cola was niet nieuw in de jaren '50, maar werd wel meer en meer een wereldwijd fenomeen. In 1950 was Coca-Cola het eerste product dat de cover van TIME magazine haalde; datzelfde jaar verschenen ook de eerste Coke advertenties op de nationale televisiezenders. De opkomende jongerencultuur maakte Coca-Cola hip en bezorgde het een vaste stek aan tafel, in fristapinstallaties en in hamburgertenten.

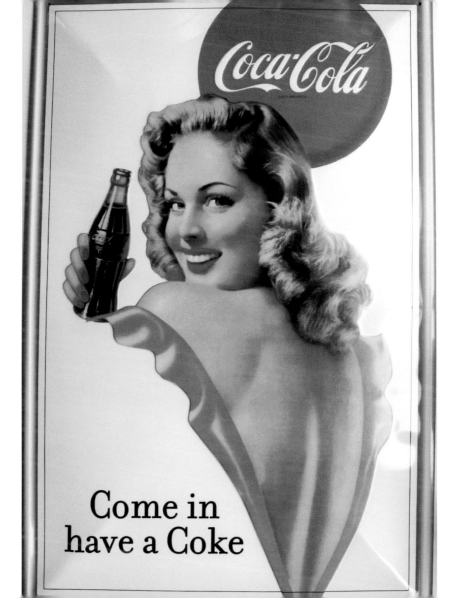

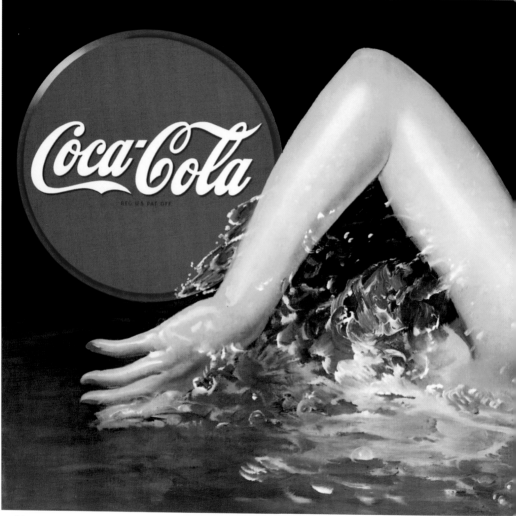

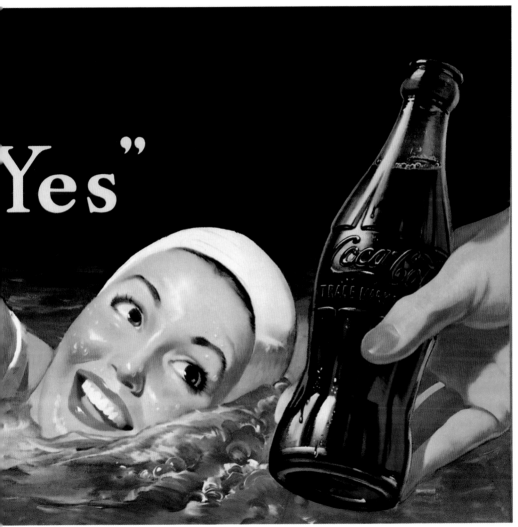

Chanel N° 5
Chanel N° 5
Chanel N° 5

Although the classic scent was first introduced by Coco Chanel in 1921, Chanel N° 5's popularity grew when it was released in the U.S. in the 1950s and it became part of pop culture and the Hollywood mystique. Sales skyrocketed after a casual endorsement by Marilyn Monroe in 1954; when asked what she wore in bed, the blonde bombshell replied, "Why, Chanel N° 5, of course!" Five years later, Andy Warhol immortalized the classic bottle design in a series of silkscreen prints.

Lancé par Coco Chanel en 1921, le classique N° 5 ne devint réellement populaire qu'à sa sortie aux États-Unis dans les années 50. À la question d'un journaliste lui demandant ce qu'elle portait la nuit, la sulfureuse Marilyn Monroe répondit en 1954 : "Simplement quelques gouttes de Chanel N° 5 !". Les ventes explosèrent aussitôt et, cinq ans plus tard, le légendaire flacon fit une entrée remarquée dans la culture pop grâce à sa célèbre sérigraphie signée Andy Warhol.

Alhoewel dit oerklassieke parfum al in 1921 door Coco Chanel werd geïntroduceerd, werd Chanel N° 5 pas echt razend populair toen in het de jaren '50 in de VS werd gelanceerd en deel ging uitmaken van de popcultuur en de mystiek van Hollywood. De verkoop piekte na een terloopse boutade van Marilyn Monroe uit 1954; toen haar werd gevraagd wat ze in bed droeg, antwoordde de blonde moordmeid, "Wat? Chanel N° 5, natuurlijk!" Vijf jaar later zou Andy Warhol het klassieke flesje onsterfelijk maken in een reeks zeefdrukprenten.

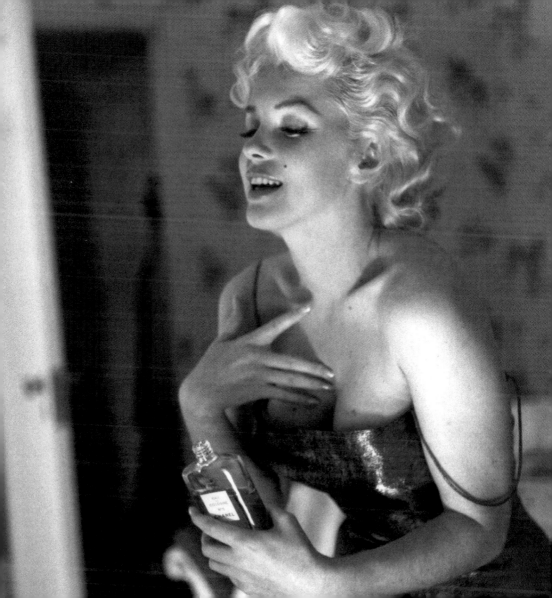

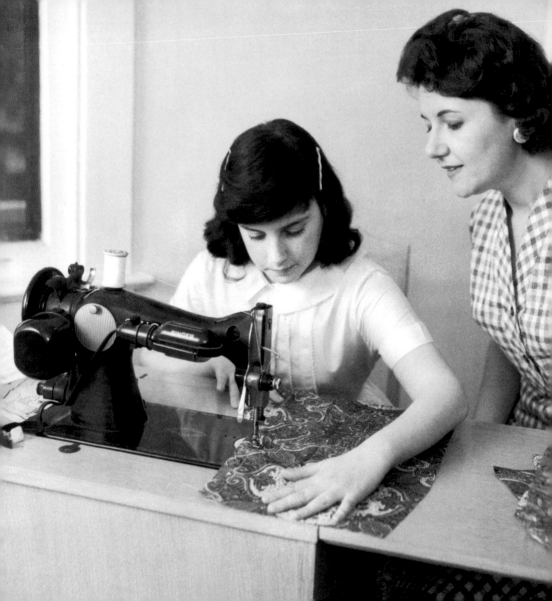

Golden Age of Sewing Machines
L'âge d'or des machines à coudre
De gouden eeuw van de naaimachine

Although the 1950s did not see any spectacular leaps forward in sewing technology or the rise of any one machine as a leader in the field, sales of sewing machines leapt dramatically during this decade. It was yet another appliance that could inexpensively be brought into the postwar home. Many young women had learned to sew in home economics; they could use those skills and apply them to making clothing as quickly as fashions changed.

Ne bénéficiant dans les années 50 ni de progrès techniques spectaculaires, ni de l'émergence d'une marque importante, l'industrie de la machine à coudre fit pourtant une avancée considérable. Cet appareil électroménager d'après-guerre était bon marché, à une époque où nombre de femmes bénéficiaient encore de cours d'arts ménagers. Elles purent désormais mettre à profit leurs connaissances et décliner leurs propres vêtements au fil des modes.

Alhoewel in de fifties de naaitechnologie geen spectaculaire sprongen voorwaarts maakte en er ook geen specifieke machine de absolute marktleider werd, kende de verkoop van naaimachines in dit decennium toch een spectaculaire stijging. Het was weeral een ander toestel dat voor weinig geld in het naoorlogse huishouden kon worden binnengehaald. Vele jonge vrouwen leerden naaien tijdens de lessen huishoudkunde, ze konden deze vaardigheden goed gebruiken om de modetrends bji te houden.

Lego

Lego
Lego

Endless possibilities await the person possessing a set of LEGO blocks; these classic interlocking building blocks have entertained children of all ages. The Danish founder of LEGO, Ole Kirk Christiansen, was dedicated to creative play and playthings. The LEGO system, including the classic studded plastic bricks, was introduced in 1949 and evolved into its current "stud and tube" locking design in 1958.

Le Lego permet des combinaisons à l'infini. Des générations d'enfants se sont amusées avec ces petits blocs de construction indémodables, conçus par le Danois Ole Kirk Christiansen. Ce dernier, se consacrant à l'invention de jeux et de jouets créatifs, mit au point le système Lego – composé de petites briques à crampons assemblables – en 1949, avant de lui donner sa forme actuelle en 1958.

Eindeloze mogelijkheden wachten de persoon die in het bezit is van een set LEGO blokken. Deze traditionele, in elkaar grijpende bouwblokken zijn een bron van plezier voor kinderen van alle leeftijden. De Deense oprichter van LEGO, Ole Kirk Christiansen, wilde met zijn speelgoed vooral de creativiteit aanmoedigen. Het LEGO systeem, inclusief de klassieke plastic bouwstenen met noppen, werd geïntroduceerd in 1949 en kreeg haar definitieve "nop en buis" bouwontwerp in 1958.

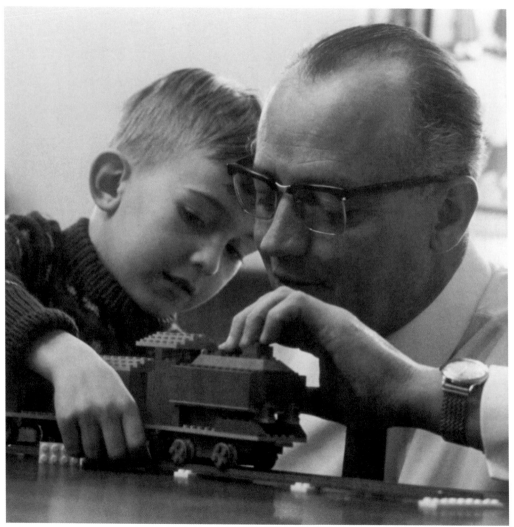

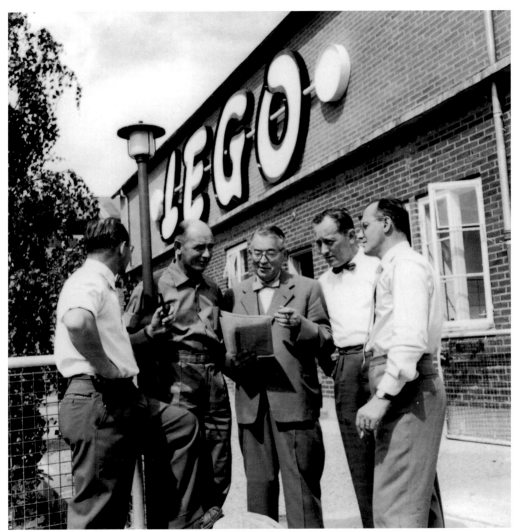

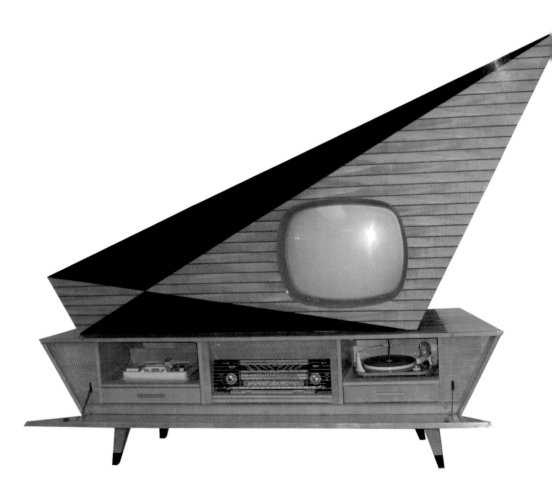

TV Furniture (KUBA)
Le meuble de télévision Kuba
Televisiemeubel (KUBA)

As televisions became a ubiquitous part of everyday life in the 1950s and '60s, there was a need for a new type of furniture for this new household appliance. The German company Kuba fulfilled this need with a series of wooden televisions cabinets, complete with built-in speakers. The angular and stylish "Komet" model was the most modern of its kind; other Kuba models were more conservative, designed to blend in with living room decor with doors and panels to hide the TV screen.

L'arrivée de la télévision dans les foyers au cours des années 50 et 60 s'est accompagnée de l'apparition d'un mobilier pour ce nouvel appareil. C'est la société allemande Kuba qui a occupé ce créneau en proposant une gamme complète de meubles télé, intégrant radio et hi-fi. Le meuble Komet au design angulaire apporta une touche de modernité. D'autres créations plus classiques valorisèrent le décor du séjour, prévoyant portes et habillages pour masquer l'écran de télévision.

Toen televisies in de jaren '50 en '60 een alomtegenwoordig onderdeel werden van het dagelijks leven, ontstond ook de nood aan een nieuw type meubel voor dit nieuwe huishoudtoestel. De Duitse onderneming Kuba speelde op deze behoefte in met een serie houten televisiekasten met ingebouwde luidspekers. Het hoekige en stijlvolle "Komet" model was het modernste van de reeks. Andere Kuba modellen waren eerder conservatief, ontworpen om in het woonkamerdecor op te gaan en met deuren en panelen om het televisiescherm te verbergen.

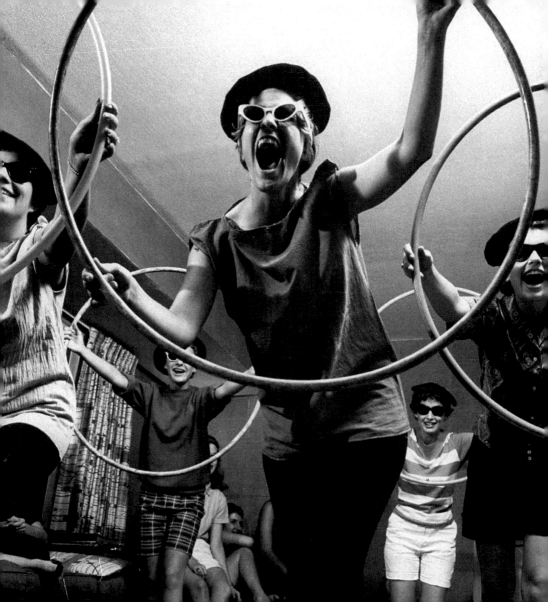

Hula Hoop
Hula Hoop
Hoelahoep

Although the fad was fairly short-lived, Hula Hoops captured the fascination of people worldwide when Wham-O began selling them in 1958. Beyond the sheer fun of keeping the hoops circling around your body, contents and record-setting events attracted crowds of people caught up in the Hula Hoop mania; fans could be seen gyrating their hips wildly on the playground, on television, and at local fairgrounds. Over 100 million of the plastic hoops were sold worldwide that year alone.

Bien que de courte durée, la mode du Hula Hoop captiva l'imagination du monde entier lors de sa commercialisation par l'entreprise Wham-O, en 1958. Au-delà du divertissement qu'elle offrait, consistant à faire tourner un grand cercle rigide tout autour de son corps, la folie de la compétition attira des foules d'aficionados. Dans les cours d'école, à la télévision, il n'était pas un lieu où cet exercice ne trouvait pas sa place. Au cours de la seule année 1958, ce sont plus de 100 millions de cercles en plastique qui se sont écoulés à travers le monde.

Alhoewel de rage van redelijk korte duur was, waren mensen wereldwijd in de ban van de hoelahoep toen Wham-O ze in 1958 begon te verkopen. Niet alleen was het gewoon leuk om de hoepels rond je lijf te laten draaien, ook wedstrijden en recordpogingen trokken grote massa's in de ban van de hoelahoepgekte. Je zag liefhebbers wild met hun heupen rondtollen op de speelplaats, op televisie en op plaatselijke kermisterreinen. Wereldwijd werden dat jaar alleen al meer dan 100 miljoen van deze plastic hoepels verkocht.

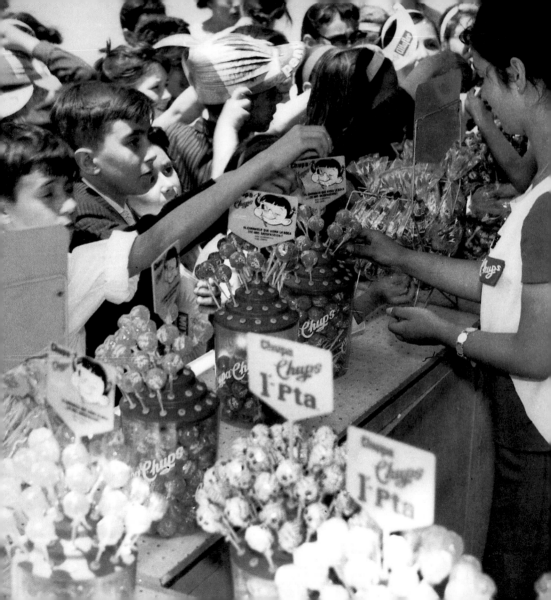

Chupa Chups

Chupa Chups

Chupa Chups

"Chupa, Chupa, Chupa Chups!" The early jingle for this round sweet on a stick encouraged children to lick, lick, lick their Chups lollipop right down to the stick—a trick that inventor Ernic Bernat hoped would keep children from getting their fingers messy as they ate candy. In 1958 first offered in seven flavors, the classic lollipop now has dozens of flavors to choose from. The distinctive flower logo didn't appear until 1969, when it was designed by Bernat's friend Salvador Dali.

"Chupa, Chupa, Chupa Chups !". Ernic Bernat est l'inventeur de l'ingénieux système des sucettes, imaginé pour que les enfants ne se salissent plus les doigts avec leurs friandises. Lors de son lancement en 1958, ce bonbon mythique existait en 7 parfums ; il en existe aujourd'hui des douzaines. Son logo caractéristique en forme de fleur n'est apparu qu'en 1969 ; il fut réalisé par un proche de Bernat, Salvador Dali.

"Chupa, Chupa, Chupa Chups!" De eerste jingle voor deze ronde lekkernij op een stokje moedigde kinderen aan om tot aan het stokje aan hun Chups lollypop te blijven likken – een trucje waarmee uitvinder Ernic Bernat de vingers van snoepende kinderen schoon wilde houden. Oorspronkelijk, in 1958, aangeboden in zeven smaken, is deze tijdloze lollypop nu in tientallen smaken verkrijgbaar. Het opvallende bloemetjeslogo deed pas in 1969 zijn intrede en werd ontworpen door Bernats vriend Salvador Dali.

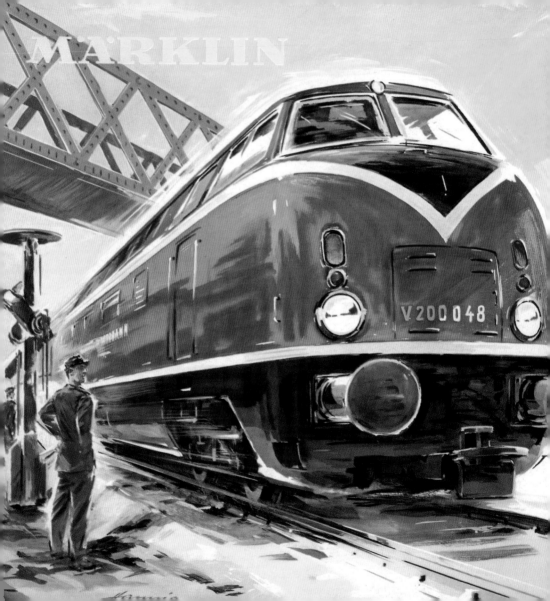

Märklin H0 Train

Märklin H0 Train

Märklin H0 Train

While the H0 debuted in 1937 and continues to be sold today, this train set is a timeless toy and something every little boy in the '50s wished he would find under the Christmas tree. Like others in the Märklin family, the H0 is a true-to-scale electric train, but the unique three-rail system and rugged design make this model unique. All aboard!

Toujours en vente aujourd'hui, le petit train H0 fut inventé en 1937. Ce jouet intemporel, que tous les enfants des fifties souhaitaient trouver sous l'arbre de Noël, n'était pas qu'un simple train électrique miniature. Ultra-résistant, comme tous les autres articles de la gamme Märklin, il était équipé du seul système à trois rails du marché. En voiture !

De H0, die in 1937 zijn debuut maakte en vandaag nog altijd wordt verkocht, is een tijdloos stuk speelgoed en iets dat elke jongen in de jaren '50 wel onder de kerstboom wilde. Zoals de andere modellen uit de Märklin familie is ook de H0 een schaalmodel van een bestaande elektrische trein maar het unieke systeem met drie rails en het ongepolijste design maken dit model absoluut uniek. Instappen!

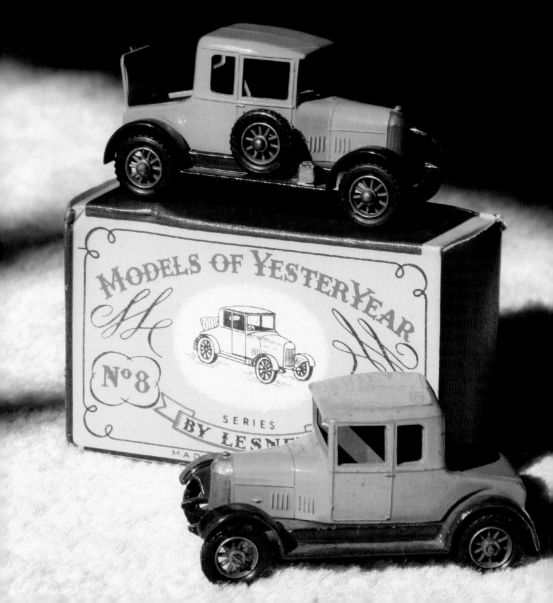

Matchbox Cars
Voiture Matchbox
Matchbox autootjes

What little boy didn't have at least one Matchbox car among his arsenal of toys? These die-cast miniature cars were developed in the mid-1950s by Jack Odell, co-owner of British toy company Lesney Products, whose daughter could only bring toys to school if they fit in a matchbox. The first models were British cars, including the MG Midget and Vauxhall Cresta, but soon grew to include Volkswagens, Citröens, and Fords as well.

Quel enfant n'a jamais eu entre les mains une voiture Matchbox ? Ces miniatures en métal moulé furent conçues au milieu des fifties par Jack Odell, cofondateur de la société britannique de jouets Lesney. Ce dernier, en effet, n'autorisait sa fille à emmener à l'école que des jouets capables de se glisser dans une boîte d'allumettes (*matchbox* en Anglais). Si les premiers modèles furent des automobiles britanniques – comprenant la MG Midget et la Vauxhall Cresta –, d'autres marques, dont Volkswagen, Citroën et Ford, ont rapidement complété la série.

Wie had er als kleine jongen vroeger niet minstens één Matchbox autootje tussen zijn arsenaal van speelgoed? Deze vormgegoten wagentjes werden halfweg de jaren '50 ontwikkeld door Jack Odell, mede-eigenaar van de Britse speelgoedonderneming Lesney Products, wiens dochter alleen maar speelgoed mee naar school kon nemen als het paste in een matchbox oftewel luciferdoosje. De eerste modellen waren Britse auto's, zoals de MG Midget en de Vauxhall Cresta, maar al snel volgden ook Volkswagens, Citroëns en Fords.

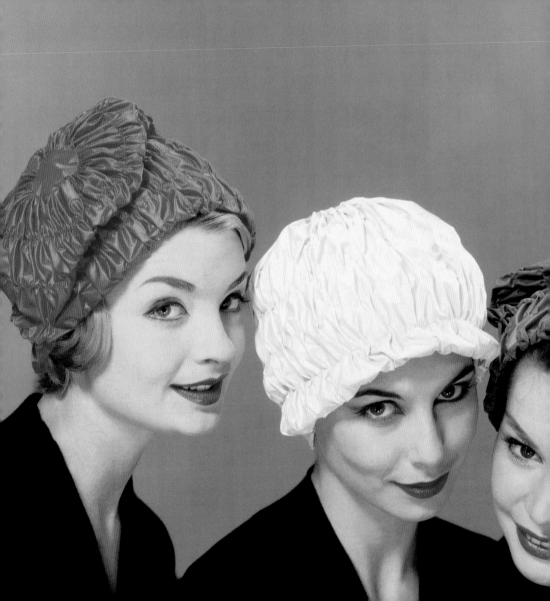

fashion & accessories

Kelly Bag
Le sac Kelly
Kelly tas

This classic handbag gets its name from Grace Kelly, princess of Monaco—and shares in her glamour and sophistication as well. Although it was introduced to the Hermès line in the 1930s, the Kelly became a fashion icon in 1956, when the then-pregnant princess used her handbag to try to conceal her bulging belly from prying paparazzi. The simple, trapezoidal lines of the handcrafted bag are set off with a shining metal clasp at the top.

Ce grand classique des sacs à main doit son nom à Grace Kelly, avec laquelle il partage glamour et raffinement. Introduit dans la gamme Hermès dès les années 1930, le Kelly est devenu une icône de la mode en 1956, lorsque la princesse enceinte utilisait son sac pour dissimuler son ventre aux yeux des paparazzis. Ce sac fabriqué à la main, avec sa forme caractéristique en trapèze, est rehaussé d'un fermoir métallique brillant.

Deze tijdloze handtas dankt haar naam aan Grace Kelly, prinses van Monaco, en deelt met haar de subtiele, stijlvolle chic. Alhoewel de tas reeds in de jaren '30 binnen de Hermès lijn werd geïntroduceerd, werd de Kelly pas een echt mode-icoon in 1956, toen de op dat ogenblik zwangere prinses haar handtas gebruikte om haar bolle buik verborgen te houden voor nieuwsgierige paparazzi. De blinkende metalen gesp bovenaan steekt daarbij mooi af tegen de eenvoudige, trapeziumvormige lijnen van deze handgemaakte tas.

Cat's-Eye Glasses
Les lunettes œil-de-chat
Kattenoogbrillen

Cat's-eye glasses, with their unique upturned lenses and thick, plastic frames, were all the rage as a fashion accessory in the 1950s. The more over-the-top styles included rhinestones, wild colors, and exaggerated "wings" or "petals" that protruded from the rims. These peepers, worn mostly by women, emphasized rather than hid the fact you wore eyeglasses; cat's-eyes made it hip to be square.

Les lunettes œil-de-chat, uniques en leur genre avec leurs verres inversés et leurs épaisses montures en plastique, faisaient fureur dans les années 50. Objet de toutes les fantaisies, elles atteignaient l'extravagance la plus absolue, agrémentées de diamants fantaisie, de couleurs vives, de prolongements en forme d'ailes ou de pétales de fleurs. Les femmes ont fait de cet accessoire kitsch un objet de mode : avec les lunettes œil-de-chat, il était enfin cool d'être ringard.

Kattenoogbrillen, met hun unieke omgekeerde lenzen en dikke, plastic monturen, waren als modeaccessoire een echte rage in de fifties. De werkelijk extravagante modellen hadden ook bergkristallen, felle kleuren en overdreven grote "vleugels" of "bloemblaadjes" die uit de monturen uitstaken. Deze kijkers, meestal gedragen door vrouwen, benadrukten eerder dan verborgen het dragen van een bril; kattenogen maakten vierkante brillen hip.

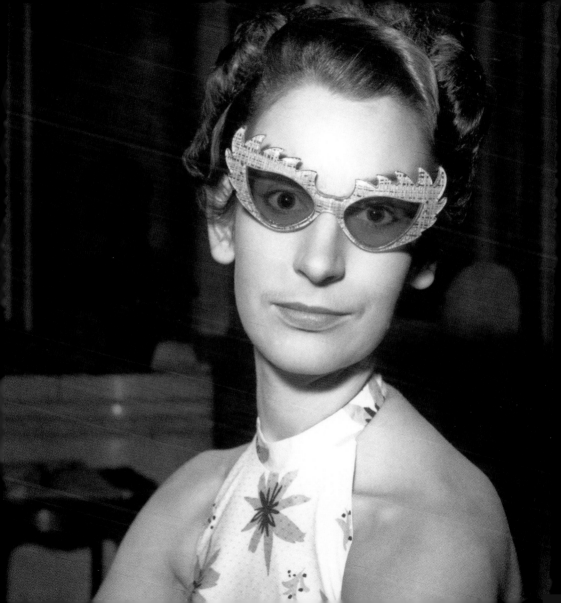

Nylon Stockings
Le collant en nylon
Nylonkousen

No "lady" should show her bare legs in public—and nylon stockings were just the thing to wear underneath that petticoat and circle skirt. During World War II nylon had been restricted to war-related uses, but in the 1950s the material once again became available for stockings, and hosiery sales surged. Up until 1959, nylons were worn with garters and garter belts, but new styles of pantyhose combined an elasticized waist and panty with legs for a one-piece fashion essential.

Toute femme digne de ce nom se devait de porter le fameux collant en nylon, popularisé après la Seconde Guerre mondiale. Utilisé d'abord exclusivement pour la fabrication des uniformes, le nylon fut repris dans les années 50 pour la conception des collants, dont les ventes explosèrent. Jusqu'en 1959, les collants furent portés en accompagnement des jarretières et porte-jarretelles. Ils laissèrent peu à peu la place à de nouveaux modèles, équipés notamment d'une taille élastique, puis au monopièce de base, bien connu aujourd'hui.

Geen enkele "dame" mocht haar blote benen in het publiek tonen, nylonkousen waren dan ook het geliefkoosde item om onder de petticoat en ronde rok te dragen. Tijdens Wereldoorlog II mocht nylon uitsluitend voor oorlogsgerelateerde doeleinden worden ingezet, maar in de jaren '50 kon het materiaal opnieuw worden gebruikt voor kousen en piekte de manufacturenhandel. Tot 1959 werden nylonkousen gedragen met kousenbanden en jarretellegordels maar nieuwe pantymodellen combineerden een elastisch gemaakt middel en een panty met benen tot een essentieel modeartikel uit één stuk.

Petticoat
Le jupon
Petticoat

An essential to any "bobby socks-er," the petticoat slip gave the full, just-past-the-knee-length skirts of the 1950s extra body and flair. This lingerie item, once made of cotton or linen, was able to take new shape in the wonder fabric of the postwar era—nylon. Dresses from the era, while conservatively cut and full in the skirts, emphasized a small, feminine waist.

Article indispensable pour toute adolescente sage et rangée, le jupon apporta un plus à la jupe des fifties portée en dessous du genou. Cet article de lingerie auparavant fabriqué en coton ou en lin allait désormais pouvoir s'émanciper et prendre de nouvelles formes grâce au nylon, la matière magique de l'après-guerre. Les robes de l'époque, bien que classiques et volumineuses, donnaient aux femmes une taille de guêpe très féminine.

Als essentieel kledingstuk voor elke bakvis uit de jaren '50 gaf de petticoat onderrok extra body en flair aan jurkjes tot net onder de knie. Dit lingerie-artikel, oorspronkelijk gemaakt van katoen en linnen, kon in de wonderstof van na de oorlog, nylon, een nieuwe gedaante aannemen. De jurken uit die tijd, alhoewel van conservatieve snit en met lange rok, legden de nadruk op een smalle, vrouwelijke taille.

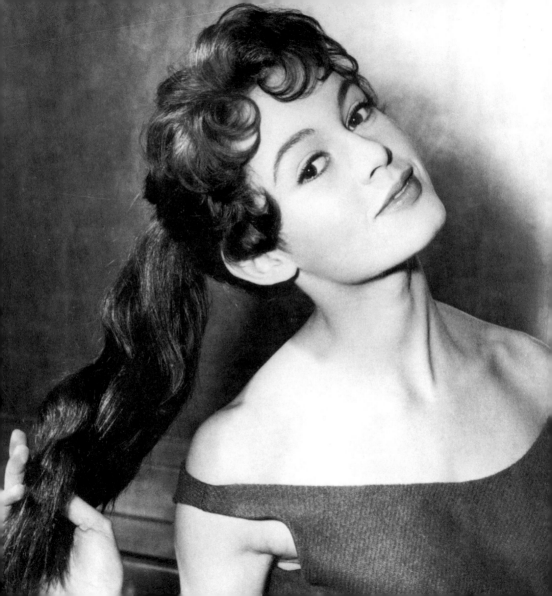

Ponytail
La queue de cheval
Paardenstaart

Simple yet elegant, the ponytail was a popular hairstyle for women and girls in the 1950s. Unlike some of the other fancy 'dos of the decade—like the beehive or the bouffant—a ponytail was easier to accomplish, and could be dressed up by wrapping it in a chiffon scarf. Hairstyles of the 1950s were feminine, ranging from soft pin curls to the dramatic upsweep, and introduced the need for styling products like hairspray, rollers, and curling irons.

Simple mais élégante, la queue de cheval s'est popularisée chez les femmes et les adolescentes au cours des années 50. À l'opposé des autres coiffures en vogue comme le chignon et le bouffant, la queue de cheval était facile à faire et pouvait être rehaussée d'un foulard. À cette époque, les coupes de cheveux se voulaient féminines et travaillées ; elles suscitèrent le développement de nombreux produits tels que les laques, les rouleaux ou les fers à friser.

Eenvoudig en toch elegant, was de paardenstaart een populair kapsel voor vrouwen en meisjes uit de jaren '50. In vergelijking met andere modieuze kapsels uit die tijd – zoals het "suikerbrood" of de "bouffant" – was een paardenstaart makkelijker aan te brengen en kon men zijn look nog wat chiquer maken door de staart in een zijden sjaaltje te wikkelen. De kapsels van de jaren '50 waren heel vrouwelijk, gaande van zachte 'pin curls' tot dramatisch hoge coiffures, en creëerden de behoefte aan stylingproducten zoals haarlak, krulspelden en krulijzers.

Capris

Capris

Capri's

These slim, calf-length pants (also called "pedal-pushers") were versatile and suited to an active modern lifestyle; you could achieve a sophisticated look by pairing capris with a sweater set, or dress them down with more casual beach attire. Young women took their fashion cues from film and television, from the likes of Audrey Hepburn, Mary Tyler Moore (Laura Petrie on *The Dick van Dyke Show*), and Jackie Kennedy.

Les pantalons Capris, également appelés "pantacourts", s'accordaient parfaitement à un mode de vie moderne : combinés à une veste élégante, ils étaient chics ; portés comme vêtement de plage, ils constituaient une tenue décontractée idéale. À l'époque des fifties, cette mode fut largement relayée par des stars du cinéma et de la télévision comme Audrey Hepburn, Mary Tyler Moore (Laura Petrie dans l'émission *The Dick van Dyke Show*) et Jackie Kennedy.

Deze nauw aansluitende kuitbroeken waren veelzijdig in gebruik en geschikt voor een actieve, moderne levensstijl. Je kon voor een gesofistikeerde look gaan door de capri's te combineren met een mooie sweater, of voor een eerder nonchalante stijl met bijpassende casual strandkledij. Jonge vrouwen haalden hun mode-inspiratie uit films en televisie, bij sterren als Audrey Hepburn, Mary Tyler Moore (Laura Petrie in *The Dick van Dyke Show*) en Jackie Kennedy.

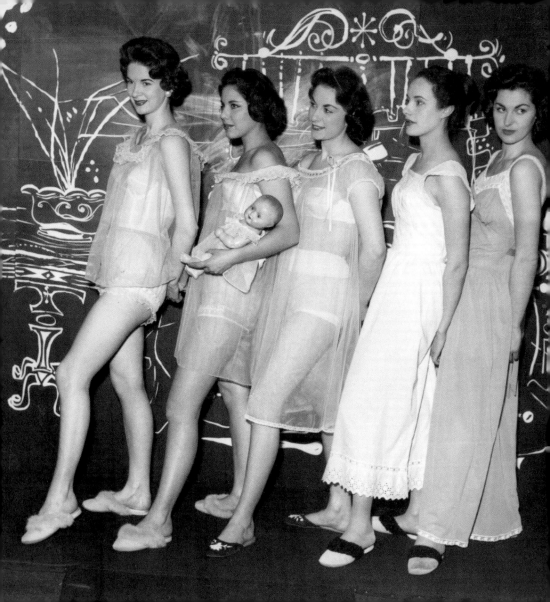

Baby Doll pajamas
Les pyjamas Baby Doll
Baby Doll pyjama's

This sexy little bedtime number got its name from the 1956 movie *Baby Doll*, starring Carroll Baker as a 19-year-old child bride. Baker's character is an infantilized yet sexualized object of desire for two rivaling Southern cotton gin owners; her ultra-short, frilly lingerie—looking almost as if she has grown out of her girlhood pajamas—make this image complete. The movie's controversial, racy content likely helped popularize the sexy baby doll style for 1950s-era pinup girls.

Petite lingerie de nuit à la ligne sexy, ce vêtement tire son nom du film *Baby Doll* d'Elia Kazan (1956). Carroll Baker y incarne une jeune mariée de 19 ans exposée au désir de deux hommes, à la fois infantilisée et sexualisée. Cette courte lingerie à froufrous, caractéristique de l'imagerie du film, résume à elle seule l'intrigue nouée dans le récit. Son contenu osé, soumis à controverse, contribua à la popularité de l'aguicheuse nuisette des fifties, portées bientôt par les pin-ups.

Dit sexy nachtjaponnetje dankt zijn naam aan de film *Baby Doll* uit 1959 met Carroll Baker als een 19-jaar jong kindbruidje. Bakers personage is een nog heel kinderlijke maar toch sensuele jonge vrouw en wordt begeerd door twee rivaliserende eigenaars van een katoenfabriek uit het zuiden van de VS; haar ultrakorte, met veel tierlantijntjes versierde négligé – dat er bijna uitziet alsof ze uit haar meisjespyjama gegroeid is – maakt het beeld compleet. De controversiële, want erotisch gewaagde film, hielp mee de sexy babydollstijl populair te maken voor de pin-up-girls van de jaren '50.

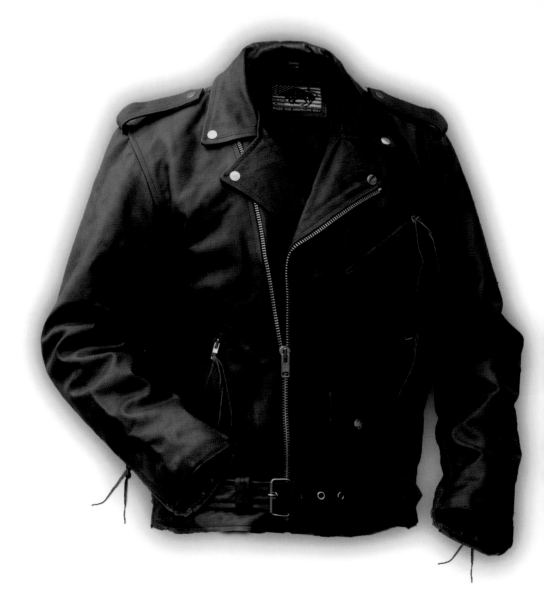

Leather Jacket
Le blouson en cuir
Leren jas

A black leather jacket is the quintessential symbol of 1950s bad boys—the ones your parents did not want you hanging around with. The jacket was a must for those cats who drove motorcycles or drag raced fast cars, wore their hair slicked back, and made it look easy to be cool. The rough, rebellious image cultivated by movie stars James Dean and Marlon Brando was only enhanced by their donning leather jackets on the silver screen.

Le blouson en cuir est le symbole par excellence des *bad boys* des fifties. Ce *must*, que vos parents vous auraient certainement interdit de porter, était l'accessoire incontournable pour les motards, les passionnés de vitesse ou les amateurs de gomina. Indispensable pour être branché ! D'immenses stars du cinéma, dont James Dean et Marlon Brando, exploitèrent le blouson en cuir pour renforcer leur image de durs et de rebelles.

Een zwarte leren jas is het symbool bij uitstek voor de bad boys van de jaren '50 – de jongens waarmee je ouders je niet wilden zien rondhangen. De jas was een absolute must voor kerels die op motorfietsen reden of met snelle wagens zogenaamde 'drag races' hielden, veel gel in hun haar deden en absoluut geen moeite moesten doen om er cool uit te zien. Het ongepolijste, rebelse imago gecultiveerd door filmsterren als James Dean en Marlon Brando werd op het witte doek alleen maar versterkt door hun coole leren jas.

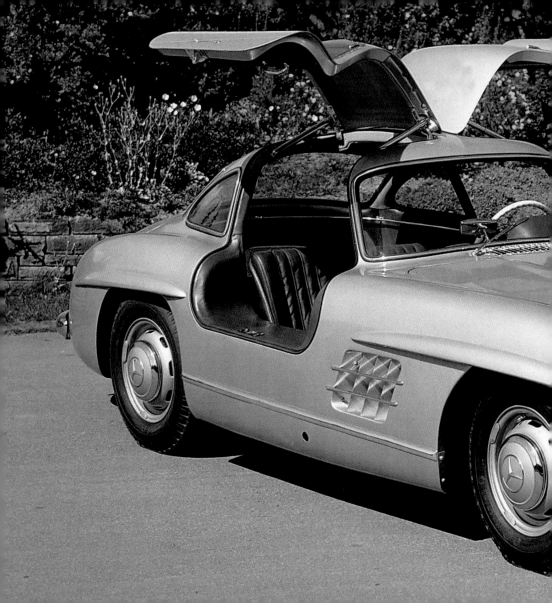

engines

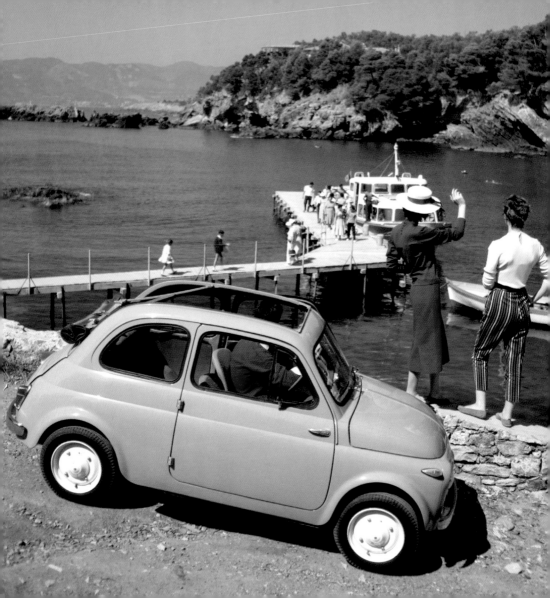

Fiat 500

Fiat 500

Fiat 500

The Fiat "Nuova Cinquecento" is a European automotive icon that made personal mobility possible for thousands of people; its mass appeal and practical design allowed it to play a role in 1950s pop culture. The 500 was a postwar economy car, its engine placed in the rear like its German cousin, the Volkswagen Beetle. Its compact and practical design included suicide doors, streamlined side panels, and a folding roof.

La Fiat "Nuova Cinquecento" est une icône de l'automobile européenne, qui mit la mobilité à la portée de milliers de personnes. Sa grande popularité et sa conception simplifiée à l'extrême lui valurent le statut d'icône de la culture pop des fifties. Comme sa cousine allemande la coccinelle de Volkswagen, la Fiat 500 avait un moteur situé à l'arrière, et appartenait à cette catégorie de voitures économiques d'après-guerre. Son armature compacte comprenait des portes inversées, une carrosserie carénée et un toit ouvrant.

De Fiat "Nuova Cinquecento" is een Europees icoon van de auto-industrie dat individuele mobiliteit voor duizenden mensen mogelijk heeft gemaakt; met zijn grote populariteit en het praktische ontwerp gaf hij mee vorm aan de popcultuur van de fifties. De 500 was een naoorlogse zuinige wagen, met de motor achteraan geplaatst zoals bij zijn Duitse neef, de Volkswagen Kever. Bij het compacte en praktische design hoorden zelfmoorddeuren, gestroomlijnde zijpanelen en een opklapbaar dak.

VW Bus Type 2
VW Bus Type 2
VW Bus Type 2

Volkswagen introduced the Type 2 in 1950, a follow-up to the Type 1, their ever-popular Beetle. The VW Bus Type 2, also known as the Transporter, had a rear engine like its younger sibling, but added on a massive amount of storage space; it could carry eight passengers and all of their gear. The spacious interior made the vehicle perfect for camping, surfing, or otherwise taking your life on the road.

Après sa légendaire Coccinelle, Volkswagen initia en 1950 une seconde ligne de véhicules à moteur. Également connu sous le nom de "Combi", ce modèle possédait un moteur placé à l'arrière, mais conservait néanmoins un énorme espace de rangement. Il pouvait ainsi transporter jusqu'à huit passagers avec leurs bagages. Son intérieur spacieux et son allure plaisante en faisaient un véhicule idéal pour faire du camping, aller surfer ou partir à l'aventure.

Volkswagen introduceerde de Type 2 in 1950 als opvolger van de Type 1, hun voor altijd populaire Kever. De VW Bus Type 2, ook gekend als de Transporter, had zoals zijn jongere broer ook een motor achteraan maar voegde een enorme hoeveelheid opbergruimte toe: hij kon makkelijk acht passagiers en al hun spullen laden. Het ruime interieur maakte het voertuig ideaal voor kampeertochten, surfuitstapjes of andere avonturen.

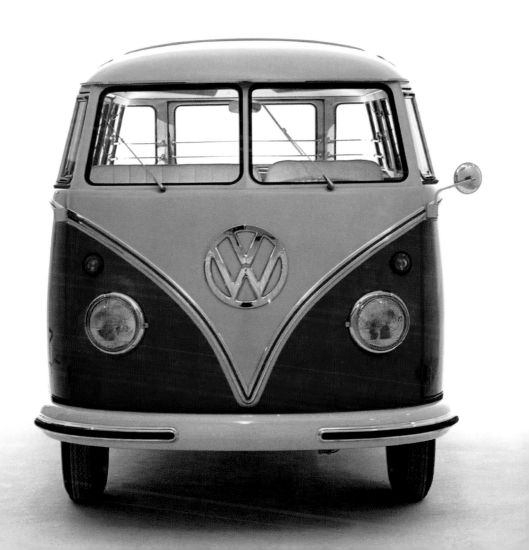

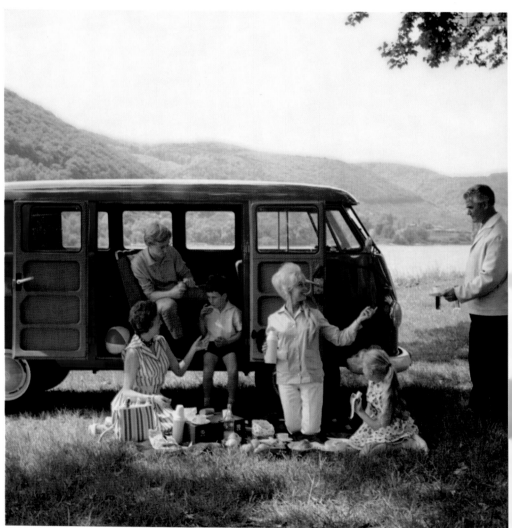

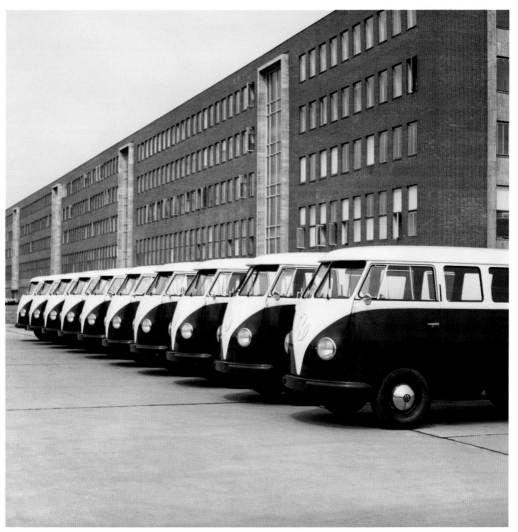

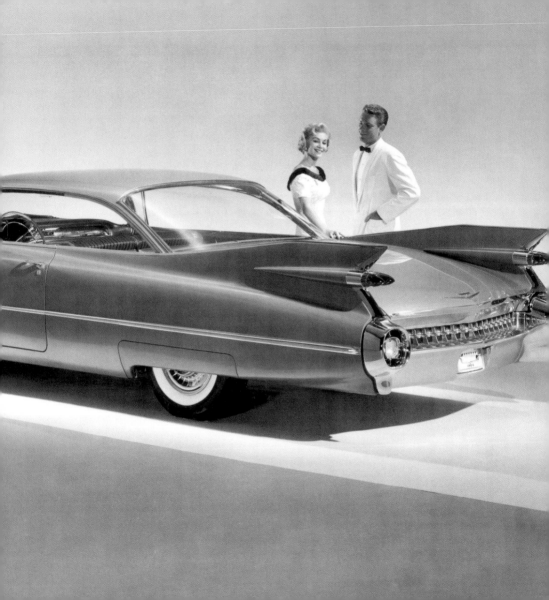

Cadillac 59

Cadillac 59

Cadillac 59

The sleek and dramatic design of the 1959 Cadillac took Jet Age styling to new heights. The car's aerodynamic-looking rear end sported exaggerated fins, chrome bumper, and "bullet" tail lamps—from behind, it resembled a rocket in flight. This flashy design made the car perfect for cruising the beach or impressing friends at the local drive-in. The '59 Caddy's convertible and sedan were instant classics, status symbols for a generation of postwar Americans.

La Cadillac 59, élégante et spectaculaire, marqua un tournant dans le domaine de l'esthétique aérodynamique. Son échine élancée dotée d'ailettes prépondérantes, son pare-choc chromé et ses feux lumineux rouges lui conféraient une allure de fusée. Avec sa ligne clinquante et moderne, c'était le véhicule idéal pour parcourir les bords de mer ou impressionner ses amis au fast-food. Lancées peu après, la décapotable et la berline Caddy 59 devinrent des classiques – symboles d'une génération d'Américains d'après-guerre.

Het gestroomlijnde en dramatische design van de Cadillac 1959 gaf aan de styling van de Jet Age een heel nieuwe dimensie. De aerodynamische achterzijde pronkte met overdreven grote stabilisatoren, een bumper in chroom en "kogelvormige" achterkoplampen – van achteren bekeken leek de auto wel een opstijgende raket. Dit blitse design maakte de wagen perfect om te cruisen langs het strand of om indruk te maken op je vrienden in de lokale drive-in. De '59 Caddy Cabrio en Sedan waren instantklassiekers, statussymbolen voor een generatie van naoorlogse Amerikanen.

Mercedes-Benz 300SL "Gullwing"
Mercedes-Benz 300SL "Papillon"
Mercedes-Benz 300SL "Gullwing"

The Mercedez-Benz 300SL was fast and trendy—the racing car for the rich. Introduced in 1954, the car had several flashy features, including its signature "gullwing" doors that hinged on the top. While not within the reach of the average Joe, several high-profile celebrities, including Elvis Presley, Clark Gable, Zsa Zsa Gabor, and Sophia Loren, owned 300SLs. Whether because of its cache or because of its sleek design, it was later dubbed the "sports car of the 20th century."

Rapide et tendance, la Mercedes-Benz 300SL incarnait par excellence la voiture de sport des gens fortunés. Sortie en 1954, elle présentait plusieurs caractéristiques tape-à-l'œil, dont les fameuses portes "papillon" s'ouvrant à la verticale. Onéreuse et élitiste, elle fut adoptée par de nombreuses personnalités du show-business comme Elvis Presley, Clark Gable, Zsa Zsa Gabor et Sophia Loren. Son cachet et sa ligne élégante lui valurent plus tard la réputation de "voiture de sport du XXᵉ siècle".

De Mercedez-Benz 300SL was snel en trendy en dé racewagen voor de superrijken. De wagen werd geïntroduceerd in 1954 en had verschillende blitse kenmerken zoals de karakteristieke, naar boven toe openende "gullwing" of "meeuwenvleugel" deuren. Geen wagen voor de gewone man of vrouw, wel voor verschillende megasterren zoals Elvis Presley, Clark Gable, Zsa Zsa Gabor en Sophia Loren. Was het voor zijn cachet of gewoon voor zijn mooi gestroomlijnd design, de wagen zou later tot "dé sportwagen van de 20ste eeuw" worden uitgeroepen.

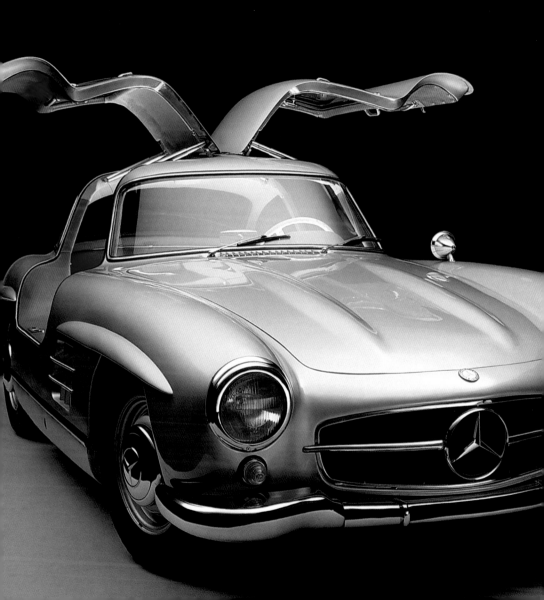

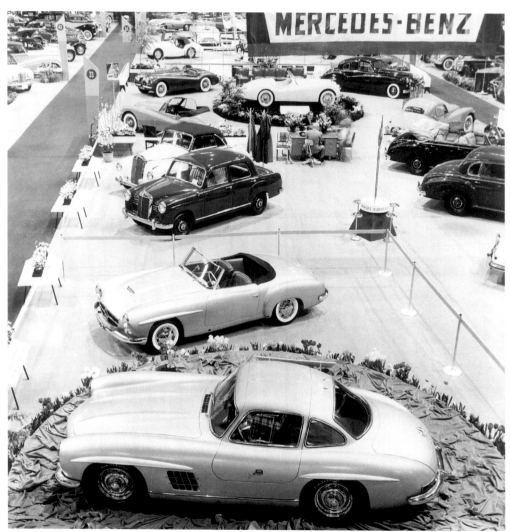

Ford Thunderbird
Ford Thunderbird
Ford Thunderbird

The Ford Thunderbird was a fast car for a simpler time, memorialized in songs and movies. Someone cruisin' the main drag in a 1955 T-Bird was sure to be the envy of young and old alike. This two-seat (and later four-seat) convertible had a souped-up V8 engine to compete with the Chevrolet Corvette. Its on-road performance combined with its classic styling ensured good times until, as the *Beach Boys* sang, "daddy takes the T-bird away."

En vogue et très rapide, la Ford Thunderbird fut immortalisée par de nombreux films et chansons depuis son lancement. Être vu au volant d'une T-Bird 1955, c'était le succès assuré ! Cette décapotable à 2 sièges, puis à 4, possédait un moteur V8 très performant afin de rivaliser avec sa concurrente, la Chevrolet Corvette. Elle garantissait une conduite agréable avec son excellente tenue de route et sa ligne classique... À moins que "Papa ne confisque la T-Bird", comme le chantaient les *Beach Boys*.

De Ford Thunderbird was een snelle wagen uit eenvoudiger tijden, onsterfelijk gemaakt in songs en films. Iemand die in een 1955 T-Bird rondreed, moet wel de jaloezie van jong en oud opgewekt hebben. Deze tweezit (en later vierzit) cabriolet had een opgefokte V8 motor om de concurrentie met de Chevrolet Corvette te kunnen aangaan. Zijn prestaties op de weg en de klassieke styling verzekerden absoluut rijplezier tot, zoals de *Beach Boys* zongen, "daddy takes the T-bird away."

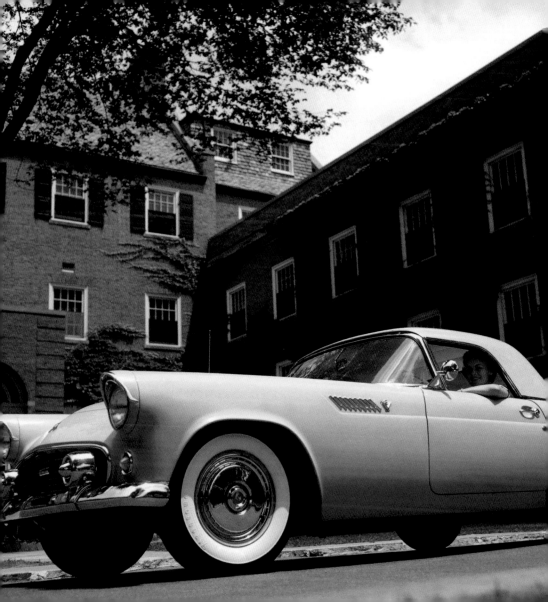

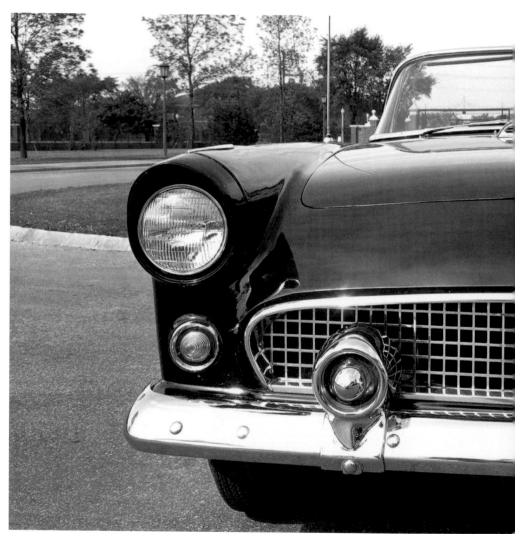

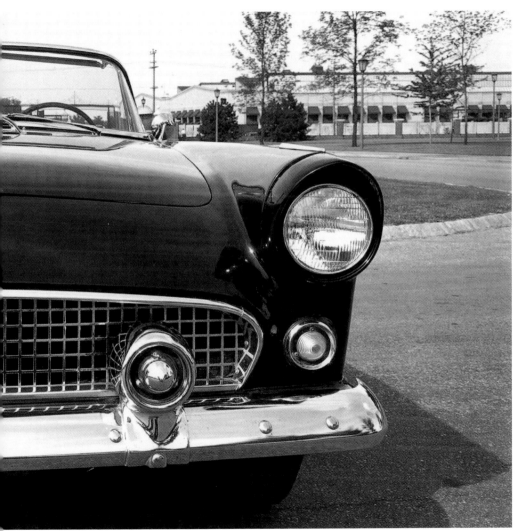

Citroën DS (Déesse)

Citroën DS (Déesse)

Citroën DS (Déesse)

The Citroën Déesse is sleek and untouchable, like the "goddess" its name so cleverly reveals when pronounced in French. Flaminio Bertoni, an Italian sculptor and designer, is responsible for the lightweight, aerodynamic, and forward-looking body design. Among the cosmopolitan elite, the Déesse became a symbol of French sophistication and ingenuity.

Tout comme son nom le suggère, la Citroën Déesse est fascinante et intouchable. C'est Flaminio Bertoni, un peintre et sculpteur italien, qui est à l'origine de sa ligne aérodynamique, légère et élancée. Choisie par l'élite internationale, cette voiture fut plus que toute autre un symbole de la sophistication et du talent français.

De Citroën Déesse is ge-stroomlijnd en onaantastbaar, zoals de "godin" waarnaar de naam, uitgesproken in het Frans, zo slim verwijst. Flaminio Bertoni, een Italiaans beeldhouwer en designer, tekende verantwoordelijk voor het lichte, aerodynamische en vooruitstrevende design van het koetswerk. Onder de kosmopolitische elite werd de Déesse een symbool van Franse subtiliteit en inventivi-teit.

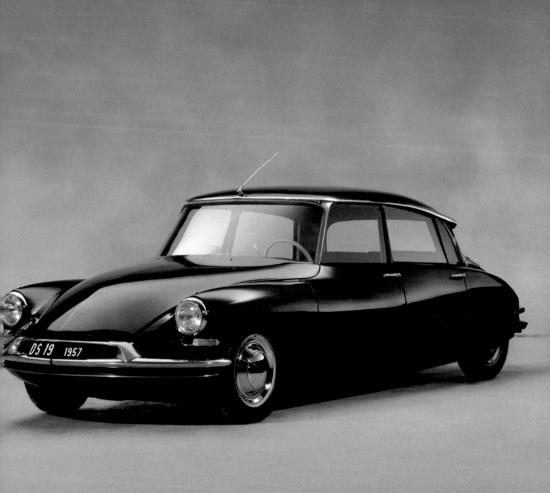

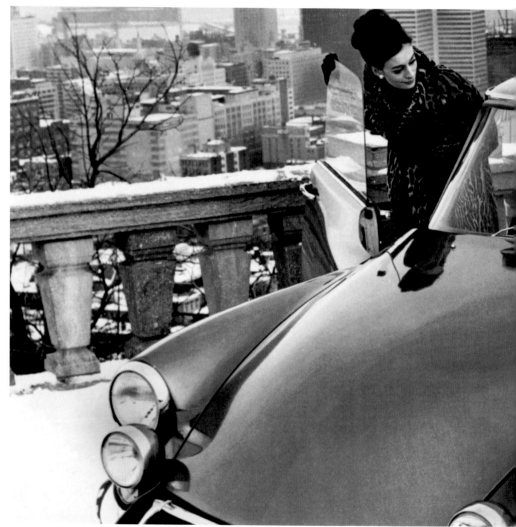

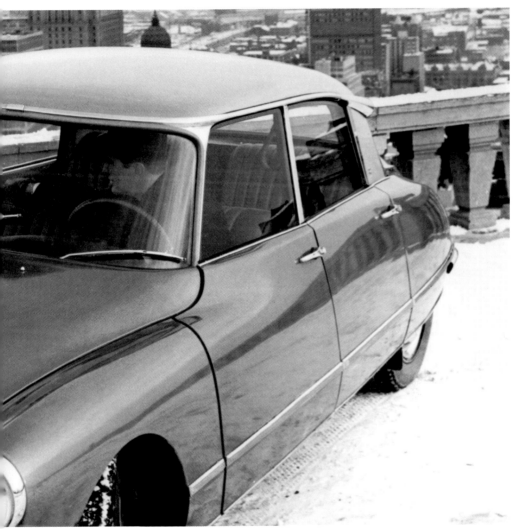

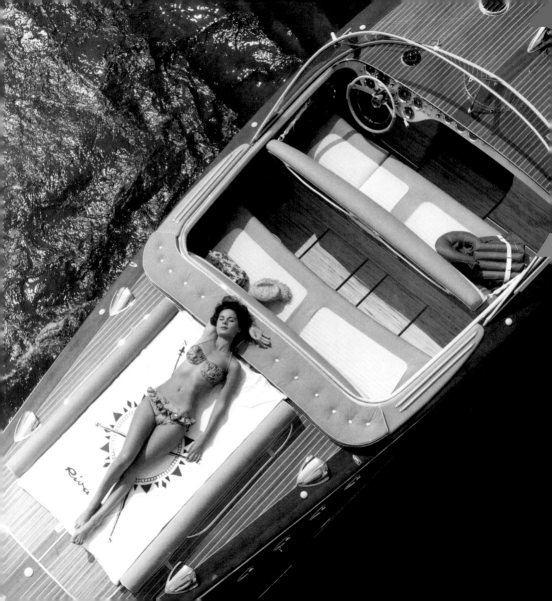

Riva Aquarama

Riva Aquarama

Riva Aquarama

Although impossible for any but the very rich to afford, the Riva Aquarama remains a symbol for the carefree lifestyle sought after by many in the 1950s and 1960s. Its sleek mahogany hull belies its status as a luxury item, a pleasure boat for cruising the Riviera, the Côte d'Azur, and other Mediterranean playgrounds for the rich and famous.

Bien que réservé aux nantis, le Riva Aquarama demeure un symbole de liberté et d'insouciance des années 50 et 60. Ce bateau de plaisance totalement décadent s'est imposé comme l'un des moyens favoris de la jet-set pour parcourir la Côte d'Azur et les autres paradis méditerranéens.

Alhoewel alleen de superrijken zich deze speedboot kunnen veroorloven, blijft de Riva Aquarama symbool staan voor de zorgenloze levensstijl waarnaar zoveel mensen in de jaren '50 en '60 op zoek waren. De gestroomlijnde romp in mahoniehout mag dan al zijn status van luxe-item verdoezelen, het is en blijft een plezierboot voor de "rich & famous" om te cruisen op de Rivièra, de Côte d'Azur en andere Mediterrane oorden van plezier.

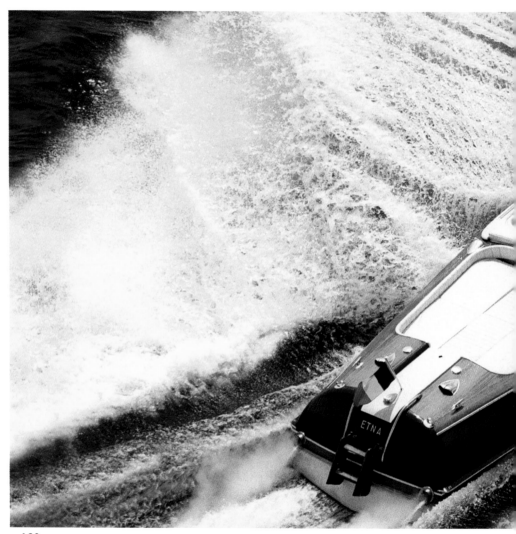

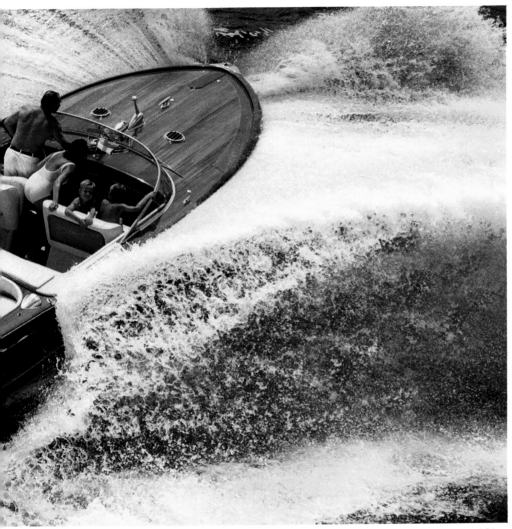

If only

we had...

a *Vespa*

Vespa

Vespa

Vespa

This Italian-made scooter was a relatively cheap mode of transportation for the masses using technology and aesthetics borrowed from aircraft design. But the Vespa went beyond practicality to the sensation of wind in your hair, and a feeling of freedom as you zipped through narrow streets, weaving in between cars. Americans got their first look at this Italian treasure in 1952, when Audrey Hepburn and Gregory Peck rode a Vespa around Rome in *Roman Holiday*.

Mode de transport relativement économique, le Vespa proposait une esthétique et une technologie empruntées à l'aviation. Petit et fonctionnel, il offrait un sentiment d'aventure et de liberté très apprécié, capable de se faufiler habilement dans les allées et entre les voitures. Les Américains découvrirent ce scooter *made in Italy* en 1952, en suivant Audrey Hepburn et Gregory Peck dans les ruelles de Rome dans le film *Vacances romaines*, de William Wyler.

Deze Italiaanse scooter was een relatief goedkoop vervoermiddel voor de massa met uit het luchtvaartdesign ontleende technologie en esthetica. Maar de Vespa was niet alleen maar praktisch, het gaf ook een sensationeel gevoel van vrijheid om de wind in je haren te voelen en, zigzaggend tussen de wagens in, door smalle straatjes te scheuren. De Amerikanen zagen deze Italiaanse schat voor het eerst in 1952 toen Audrey Hepburn en Gregory Peck in *Roman Holiday* met een Vespa door Rome toerden.

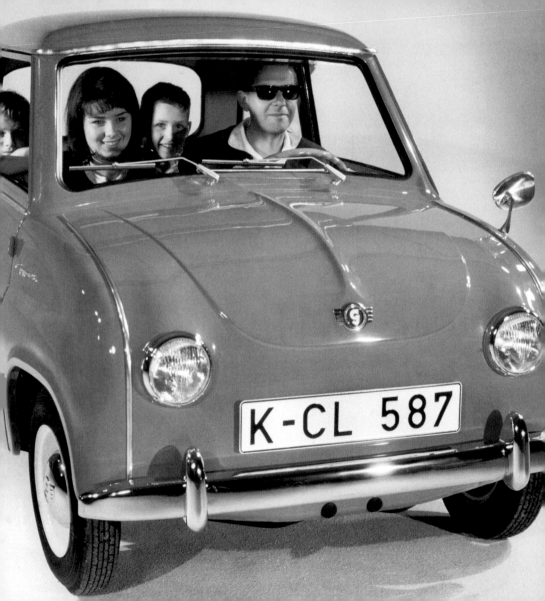

Goggomobil

Goggomobil

Goggomobil

While American cars seemed to get bigger and flashier, European manufacturers focused on efficiency and economy. One such manufacturer was Hans Glas, a Bavarian carmaker whose first and only product, the Goggomobil, was named after his grandson. The compact, rounded design of the tiny German microcar came in candy colors; its two-cylinder engine reached its top speed at about 47 miles/hour (75 km/hour).

Tandis que les voitures américaines devenaient de plus en plus imposantes et luxueuses, les constructeurs européens se concentrèrent sur l'efficacité et l'économie d'énergie. C'est ainsi que le Bavarois Hans Glas donna jour à la Goggomobil, baptisée d'après le surnom de son petit-fils, Goggo. Cette voiturette allemande à la ligne compacte et arrondie, caractérisée par ses couleurs de bonbons et son moteur deux chevaux, ne dépassait pas la vitesse de 75 km/h.

Terwijl Amerikaanse wagens almaar groter en opzichtiger werden, focusten Europese wagenbouwers op efficiëntie en zuinigheid. Een van hen was Hans Glas, een Beierse wagenbouwer wiens eerste en enige product, de Goggomobil, genoemd werd naar zijn kleinzoon. Het compacte, afgeronde design van dit kleine Duitse microwagentje werd uitgebracht in snoepjeskleuren, de tweecilindermotor haalde een topsnelheid van 75 km/uur.

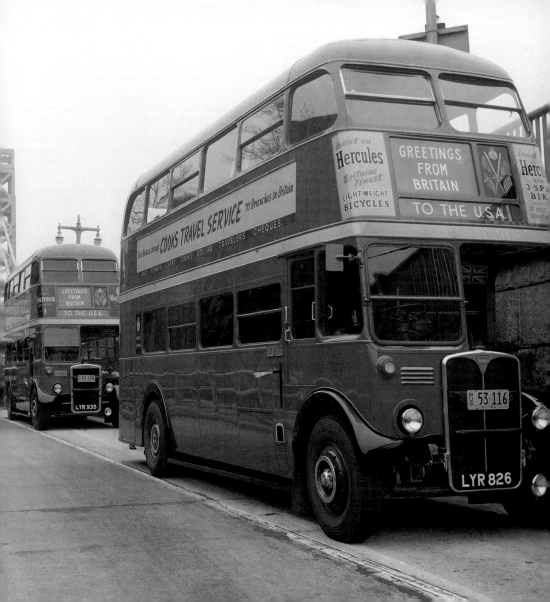

Double-Decker Bus
Le bus à deux étages
Dubbeldekkerbus

The double-decker bus has been a fixture in London's urban landscape since 1956. The tall, red Routemaster came to serve as an icon for the city and an easily recognizable mode of transportation; scramble onto the back platform of one and you could make your way to the next beatnik club. Its relative lightweight, compact design made it more efficient than its predecessor; in spite of this, the city has taken the buses out of circulation as public transport as of 2005.

Le bus à deux étages fait partie du mobilier urbain de Londres depuis 1956. Mode de transport facilement reconnaissable, ce géant rouge est devenu un véritable symbole de la capitale britannique. Dans les années 50, vous n'aviez qu'à grimper sur la plateforme arrière pour vous rendre au club beatnik le plus proche. Pourtant, malgré une efficacité démontrée, la municipalité de Londres décida de le retirer de la circulation en 2005.

Sinds 1956 al was de dubbeldekker een vast onderdeel van het Londense stadslandschap. De hoge rode Routemaster werd een icoon voor de stad en een makkelijk herkenbaar vervoermiddel. Zo kon je op het achterplatform opstappen en je naar de eerste de beste beatnikclub laten vervoeren. Het relatief lichte, compacte design maakte de bus efficiënter dan zijn voorganger; toch besloot de stad om de bussen vanaf 2005 als publiek transportmiddel uit circulatie te nemen.

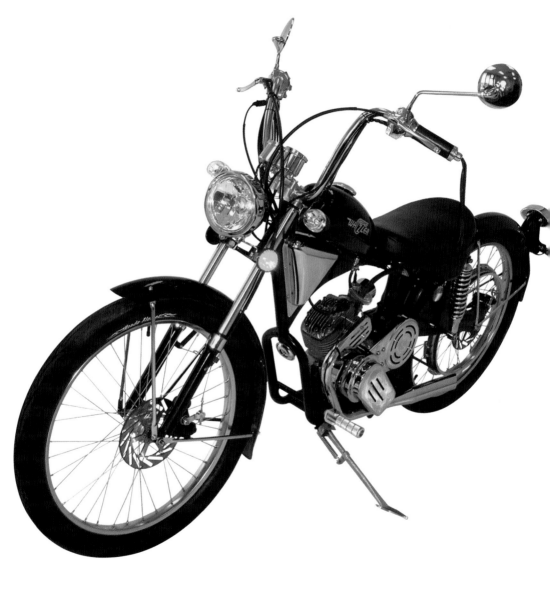

Whizzer Ambassador
Whizzer Ambassador
Whizzer Ambassador

If you weren't rich enough or old enough to drive a car, the kick-starting Whizzer Ambassador could give you the freedom to "whiz" around the neighborhood on a stylish, glossy black-and-chrome motorbike. While the first Whizzers were sold as motor kits to be installed on the customer's own bike, the 1951 Ambassador model was pre-assembled with a streamlined style that mimicked automobile design of the day.

Dans les années 50, si vous manquiez de moyens ou n'aviez simplement pas l'âge requis pour conduire, la Whizzer Ambassador à kick était faite pour vous. Cette moto noire et chromée à l'esthétique chic et luisante vous offrait en effet toute liberté de filer à vive allure sur les routes. Les premières Whizzers, vendues en kit avec un moteur adaptable sur n'importe quelle bicyclette, furent bientôt dépassées par le modèle Ambassador de 1951, pré-assemblé. Cette dernière présentait une ligne aérodynamique très stylée, empruntant au design automobile de l'époque.

Als je niet rijk of oud genoeg was om met een wagen te rijden, kon de Whizzer Ambassador met trapstarter je de vrijheid geven om op een stijlvolle en flitsende, zwart- en chroomkleurige motorfiets door de buurt te snorren. Terwijl de eerste Whizzers nog werden verkocht als motorkits om op de eigen fiets van de klant te worden geïnstalleerd, was het Ambassadormodel van 1951 reeds voorgemonteerd met een gestroomlijnde styling die het autodesign van die dagen nabootste.

design &
architecture

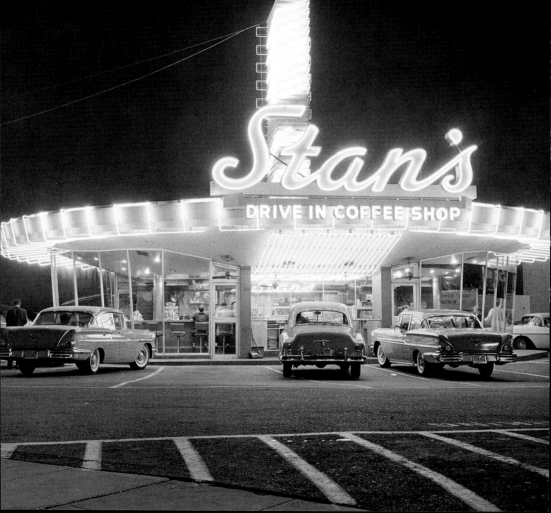

Googie Architecture
L'architecture Googie
Googie Architectuur

Named after a coffee shop designed by John Lautner, Googie Architecture got its start in southern California. The dramatic and "futuristic" buildings—from bowling alleys to hotels to gas stations—can catch your eye from a speeding car, making them ideal for roadside attractions. While some Googie architecture uses structural elements like exposed steel beams or upswept roofs to express the Atomic Age, others are more literal, using visual metaphors like atoms, amoebas, starbursts, or flying saucer motifs.

Le Googie, qui tire son nom d'un café conçu par John Lautner, trouve ses origines en Californie du sud. Les bâtiments imposants et futuristes relevant de cette tendance (bowlings, hôtels, stations essence, etc.) y sont facilement repérables en voiture. Si certaines de ces attractions routières présentent des structures qui suggèrent l'ère de l'atome – notamment des rayons et acier ou des toits surélevés – d'autres sont plus explicites, proposant des métaphores visuelles d'atomes ou d'amibes, ou des formes de soucoupes volantes.

Genoemd naar een koffiehuis ontworpen door John Lautner, kende de Googie architectuur zijn start in zuidelijk California. De dramatische en "futuristische" gebouwen – van bowlingzalen over hotels tot benzinestations – trekken zelfs vanuit voorbijrazende wagens de aandacht en zijn dus ideaal voor attracties naast de weg. Terwijl sommige Googie architectuur gebruik maakt van structurele elementen zoals open stalen balken of golvende daken om het Atoomtijdperk tot uitdrukking te brengen, gebruiken andere gebouwen meer voor de hand liggende visuele metaforen zoals atomen, amoeben, stralenkransen of vliegende schotels.

Las Vegas Sign
Panneau d'accueil *Welcome to Las Vegas*
Las Vegas Bord

"Welcome to Fabulous Las Vegas, Nevada!" Since it was erected in 1959, this famous sign has welcomed millions of visitors to The Strip with its glowing lights and larger-than-life ambience. The sign's diamond shape, starburst accents, and neon lights evoke the excitement and glamour of the city, which had a reputation for being swanky and slightly risqué—a place where the *Rat Pack* hung out and entertainers crooned in smoky casino lounges.

Welcome to Fabulous Las Vegas, Nevada! Depuis son installation en 1959, le célèbre panneau a accueilli, avec ses lumières luisantes et sa démesure, des millions de visiteurs sur le Las Vegas Strip. Sa forme en diamant, ses touches Starburst et ses néons évoquent l'effervescence de la prestigieuse ville du Nevada, réputée pour ses frasques, sa démesure, ses crooners et le *Rat Pack*, qui se produisait dans les salons enfumés des casinos.

"Welcome to Fabulous Las Vegas, Nevada!" Sinds het werd opgehangen in 1959, heeft dit beroemde bord al miljoenen bezoekers verwelkomd aan The Strip met zijn ontelbare neonlichten en zijn "alles is mogelijk" sfeer. De ruitvorm van het bord, de stralenkrans-accenten en de neonlichten roepen al de opwinding en glamour van de gokstad op – een plaats waar de *Rat Pack* uithing en entertainers in rokerige casinolounges het beste van zichzelf gaven.

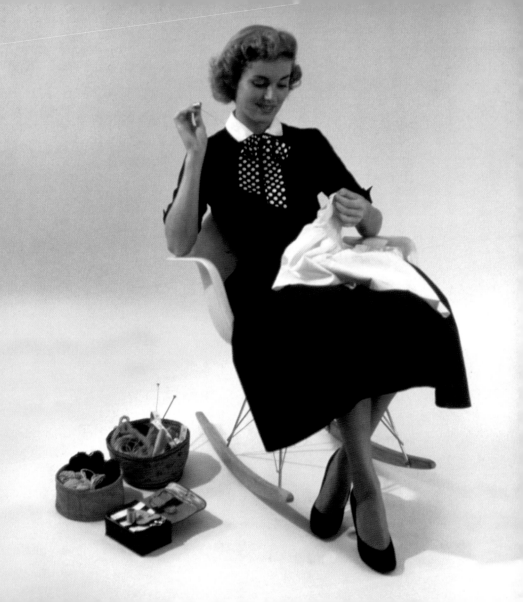

Fiberglass Shell Chair, Eames
Chaise coque en fibres de verre, Eames
Glasvezelkuipstoel, Eames

Known for their careful research and material innovations, Charles and Ray Eames produced one of their first iconic designs with the 1950 Fiberglass Shell Chair. The one-piece, fiberglass-infused plastic chair used innovative molding techniques developed during the war. Sold in both lounge and side chair styles, other options included a range of leg configurations—including a rocking chair base—and a variety of hip colors.

Connus pour leurs recherches pointues et leurs innovations, Charles et Ray Eames ont fabriqué en 1950 leur premier chef-d'œuvre : la chaise coque. Ce siège en plastique à base de fibres de verre et coulé en une seule pièce fut fabriqué avec des techniques de moulage novatrices développées pendant la guerre. Vendu comme chaise de salon ou d'appoint, il existait en plusieurs coloris et déclinaisons, dont un modèle en chaise à bascule.

Charles and Ray Eames, gekend voor hun zorgvuldig onderzoek en innovatieve materialen, produceerden een van hun eerste iconische ontwerpen met de glasvezelkuipstoel uit 1950. Voor deze ééndelige plastic stoel met ingewerkt glasvezel werden innovatieve giettechnieken gebruikt die ontwikkeld waren tijdens de oorlog. De stoel was in vele versies verkrijgbaar: met of zonder armleuning, met een heel gamma van verschillende stoelpoten – waaronder zelfs een schommelstoelbasis – en in talrijke hippe kleuren.

Swan Chair, Arne Jacobsen
La chaise Swan, Arne Jacobsen
De Zwaan, Arne Jacobsen

Designed for the lobby and lounge of Copenhagen's Royal Hotel in 1958, the Swan Chair has become a staple in modern hospitality design. Jacobsen's rounded shape and seamless transition from seat to arms is typical of the organic designs coming out of the postwar revolution in both design and material technology. The Swan's body is made of a molded fiberglass shell, covered with foam and fabric, in a shape that would not be possible without plastics developed during World War II.

Conçue en 1958 pour le hall et le salon de l'hôtel Royal de Copenhague, la Swan est devenue le meuble de base de toute réception moderne. Sa forme arrondie et la jonction du siège et des accoudoirs en un seul élément sont caractéristiques du design et de la technologie des matériaux de l'époque. Son corps consiste en une coque en fibres de verre moulée, recouverte de mousse et de tissu. Sa forme aurait été tout simplement impossible à réaliser sans le développement rapide du plastique après la Seconde Guerre mondiale.

Ontworpen in 1958 voor de lobby en lounge van Kopenhagen's Royal Hotel, is de zwanenstoel uitgegroeid tot een schoolvoorbeeld van geslaagd hedendaags zitmeubeldesign. Jacobsens ronde vormen en de naadloze overgang van stoel naar arm is typisch voor de organische ontwerpen die voortvloeien uit de naoorlogse revoluties op het vlak van design én materiaaltechnologie. Het frame van de Zwaan is gemaakt uit een vormgegoten geraamte uit vezelglas bekleed met schuim en textiel, in een vorm die niet mogelijk zou geweest zijn zonder de tijdens Wereldoorlog II ontwikkelde kunststoffen.

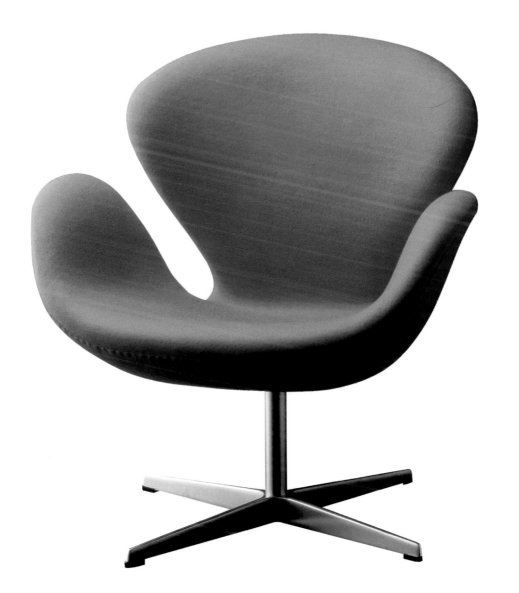

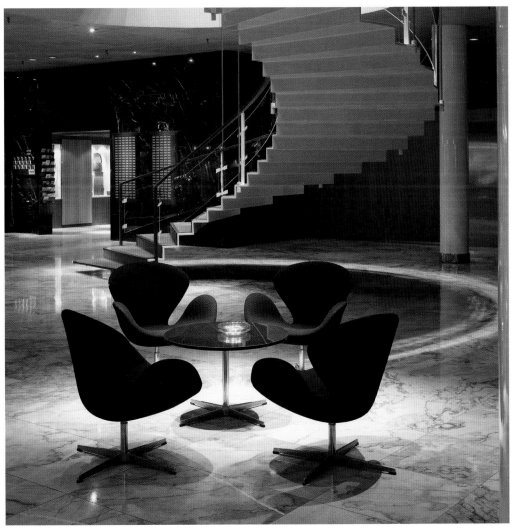

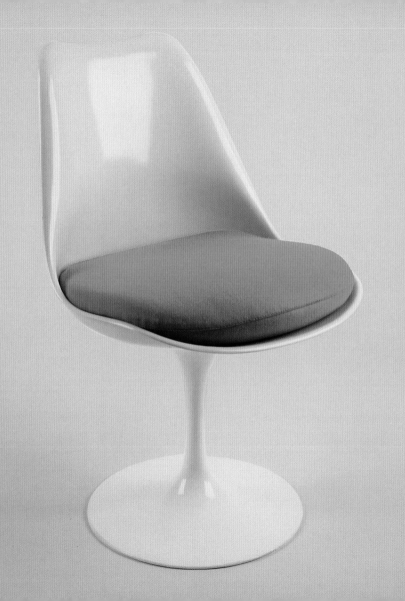

Tulip Chair, Eero Saarinen
La chaise Tulipe, Eero Saarinen
De Tulp, Eero Saarinen

Truly ahead of its time, the 1955 Tulip Chair gave a glimpse into the space-age future of seamless, molded furniture and the ascendancy of Scandinavian design. Eero Saarinen's elegant pedestal design certainly helped achieve his goal of ridding the dining room of its "slum of legs." The form of the chair is reduced to utter simplicity, with the seat springing gracefully from the stem and curved base—a true mid-century modern icon.

En avance sur son temps lorsqu'elle est présentée en 1955, la chaise Tulipe anticipe l'ère spatiale – caractérisée par des meubles organiques et moulés – et l'ascension du design scandinave. L'élégance du socle d'Eero Saarinen permit de débarrasser la salle à manger des "pieds encombrants". La forme épurée de cette chaise se réduit à l'essentiel : une assise, une colonne et un socle arrondi. La Tulipe est une véritable icône des années 50.

De tulpstoel uit 1955 was zijn tijd ver vooruit en gaf al een voorsmaakje van het toekomstige ruimtetijdperk met zijn naadloze, vormgegoten meubels en de opkomst van Scandinavisch design. Eero Saarinens elegante sokkelontwerp hielp hem zijn doel te bereiken om de eetkamer te ontdoen van al die "armoedige poten". De vorm van de stoel is daarbij gereduceerd tot de ultieme eenvoud, met het golvende zitvlak dat gracieus vanuit de stengel ontspringt – absoluut een modern icoon uit het midden van de vorige eeuw.

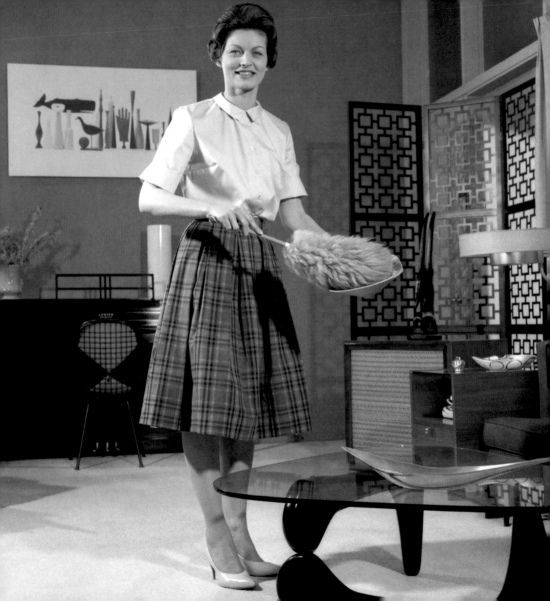

Kidney-Shaped Table
La table Haricot
Niervormige tafel

Modern furniture design of the 1950s was a step away from the rational, austere modernism of the earlier twentieth century. In Germany, this type of design was represented by the "Nierentisch," or kidney-shaped table. Like its forebear, the Noguchi table (1944), the kidney-shaped table was smooth and organic in form, asymmetrical yet unquestionably modern. So-called "organic" design was found throughout Europe, Asia, and the Americas during the 1950s.

Le mobilier des fifties s'est distingué du modernisme rationnel et austère du début du XXe siècle. Représentante de cette mouvance en Allemagne, la *Nierentisch* – ou "table Haricot" – avait une forme douce, asymétrique bien que résolument moderne, sur le modèle de son prédécesseur, la "table Noguchi" (1944). Ce design, dit organique, était alors répandu partout en Europe, en Asie et aux États-Unis.

Het moderne meubeldesign van de jaren '50 maakte een serieuze zijstap, weg van het rationele, strenge modernisme van de vroege twintigste eeuw. In Duitsland werd deze designgolf vertegenwoordigd door de "Nierentisch" of niervormige tafel. Zoals zijn voorvader, de Noguchi tafel (1944), was de niervormige tafel vloeiend en organisch van vorm, asymmetrisch en toch ontegensprekelijk modern. Het zogenaamde "organische" design vond je in de jaren '50 terug over heel Europe, Azië en het Amerikaanse continent.

Atomium Brussels
L'Atomium de Bruxelles
Atomium Brussel

The Atomium is an enormous tribute to the Atomic Age, built for Expo '58 in Brussels, Belgium. André Waterkeyn's design towered over the exposition grounds, which were filled with temporary and permanent buildings exhibiting future dreams of peace and prosperity. Visitors make their way through a series of nine steel spheres suspended above the ground and connected by escalators; the overall structure represents the atoms in an iron crystal.

L'Atomium est un monument belge qui représente les atomes du cristal de fer agrandis 165 milliards de fois. Construit pour l'Exposition universelle de 1958 à Bruxelles, cette œuvre d'André Waterkeyn surplombait alors le parc d'exposition, occupé en cette occasion par des bâtiments temporaires et permanents incarnant l'avenir et la prospérité. Ses visiteurs, hier comme aujourd'hui, sont invités à parcourir une série de neuf sphères en acier suspendues au-dessus du sol, reliées entre elles par un ingénieux système d'escalators.

Het Atomium is een reusachtig eerbetoon aan het Atoomtijdperk en werd gebouwd voor de Expo van '58 in Brussel, België. Het ontwerp van André Waterkeyn torende hoog boven de expositiegronden uit, die vol stonden met tijdelijke en permanente gebouwen waarin de toekomstdromen van vrede en welvaart werden getoond. Bezoekers kunnen hun weg banen doorheen een reeks van negen stalen bollen, hoog boven de grond opgehangen en onderling verbonden door roltrappen. De gehele structuur stelt de atomen in een ijzerkristal voor.

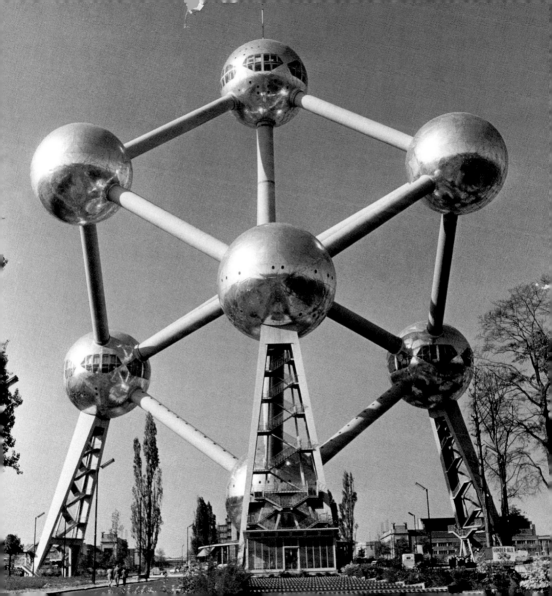

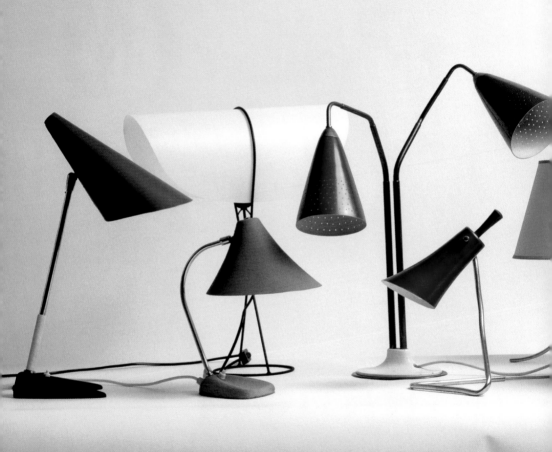

Lamps of the '50s
Les lampes des fifties
Lampen uit de jaren '50

Classic lamps of the 1950s featured multiple light sources, flexible stands, and modern materials. "Tulip lamps" had multiple, adjustable stems springing from their metal bases; "bullet lamps" had similar configurations of cone-shaped fixtures atop taller, floor-standing bases. In contrast to traditional lamps, shades for 1950s lamps were round, saucer-shaped, or conical—all suitable visual metaphors for the Atomic Age.

Caractérisées par des sources lumineuses multiples, des pieds flexibles et des matériaux modernes, les lampes des fifties se sont déclinées en divers "classiques". Notamment la lampe Tulipe, qui possédait plusieurs pieds ajustables sur des socles métalliques, ou la lampe Bullet, avec son pied conique caractéristique. Les luminaires se distinguaient également par la structure de leurs abat-jours – arrondis, en forme de soucoupe ou coniques –, métaphores de l'ère atomique.

Klassieke fiftieslampen hadden meerdere lichtbronnen, flexibele staanders en moderne materialen. "Tulplampen" hadden meerdere, instelbare stengels die uit hun metalen voetstukken ontsprongen; "kogellampen" hadden gelijkaardige configuraties met kegelvormige staanders boven smallere vloerbasissen. In tegenstelling tot de traditionele lampen waren de lampenkappen voor de fiftieslampen rond, schotelvormig of conisch – allemaal geschikte visuele metaforen voor het Atoomtijdperk.

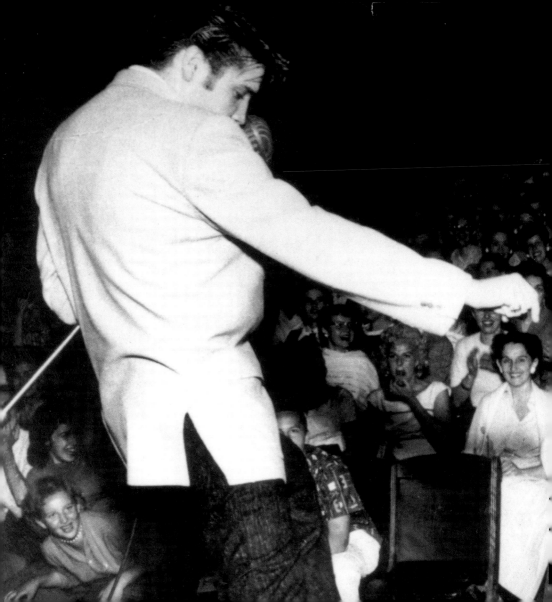

entertainment

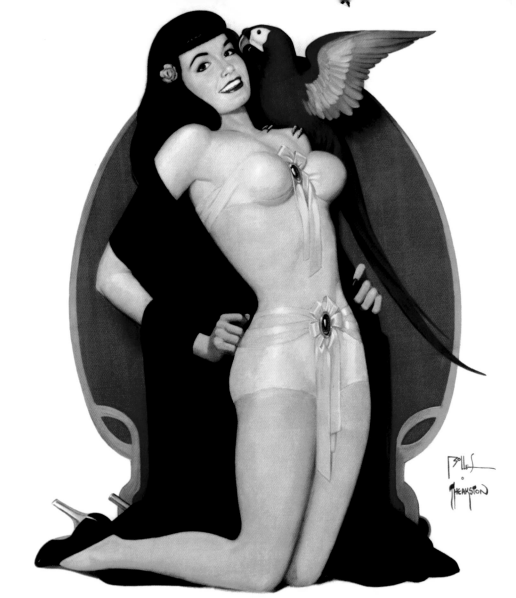

Bettie Page
Bettie Page
Bettie Page

According to *Playboy* magazine, Bettie Page is "the Queen of Pin-ups, the model of the century". As a sex symbol and pinup girl, Bettie Page stood out from the wholesome, all-American types on television and in Hollywood movies. The dark-haired, pale-skinned model and onetime *Playboy* playmate in 1955 maintained a rebellious or naughty image, favoring black or red lingerie and bright red lipstick for her photo shoots.

"Reine des pin-up", "mannequin du siècle", tels sont les qualificatifs utilisés par le magazine *Playboy* pour décrire Bettie Page. Sulfureuse, ce sex-symbol des fifties se démarquait de toutes les vedettes américaines du moment. Cheveux foncés, teint pâle, optant toujours pour une lingerie rouge et noire et un rouge à lèvres rouge vif pour ses séances photos, Bettie Page entretenait une image rebelle et coquine. Elle fut en 1955 une *playmate* hors pair pour le prestigieux magazine de Hugh Hefner.

Volgens *Playboy* magazine is Bettie Page "de Koningin van de Pin-ups, het model van de eeuw". Als sekssymbool en pin-up-girl wist Bettie Page zich te onderscheiden van de door en door Amerikaanse types op TV en in Hollywoodfilms. Het donkerharige model met de bleke huid (in 1955 ook eenmalig *Playboy* playmate) hield bewust een rebels en wat stout image hoog en pakte tijdens fotoshoots dan ook graag uit met zwarte of rode lingerie en felrode lipstick.

Mickey Mouse

Mickey Mouse

Mickey Mouse

The 1950s were a golden era for Walt Disney and his pal Mickey Mouse. Disney had four of the top ten movies in the United States during the 1950s—*Lady and the Tramp* (1955) was number one in the nation. The television program *Mickey Mouse Club*—a favorite for kids and teens—began airing in 1955. That year also saw the opening of Disneyland California, a theme park that brought fantastic worlds and Disney characters to life.

Les fifties furent incontestablement l'âge d'or pour Walt Disney et son pétillant Mickey Mouse. Durant cette décennie, Disney plaça quatre de ses films parmi les dix plus gros succès du box office américain. En 1955, *La Belle et le Clochard* prit la tête du classement, et l'émission *Mickey Mouse Club* connut un véritable succès auprès des enfants et des adolescents. Un parc Disneyland fut inauguré cette même année en Californie, donnant vie aux univers et personnages fantastiques de Disney.

De jaren '50 waren een gouden tijdperk voor Walt Disney en zijn maatje Mickey Mouse. Disney had in de jaren '50 vier van de tien best lopende films in de Verenigde Staten – *Lady en de Vagebond* (1955) was hier nummer één. Het televisieprogramma *Mickey Mouse Club* – een favoriet programma van kinderen en tieners – startte zijn uitzendingen in 1955. Dat jaar opende ook Disneyland California, een themapark dat fantasiewerelden en Disney karakters tot leven bracht, zijn deuren.

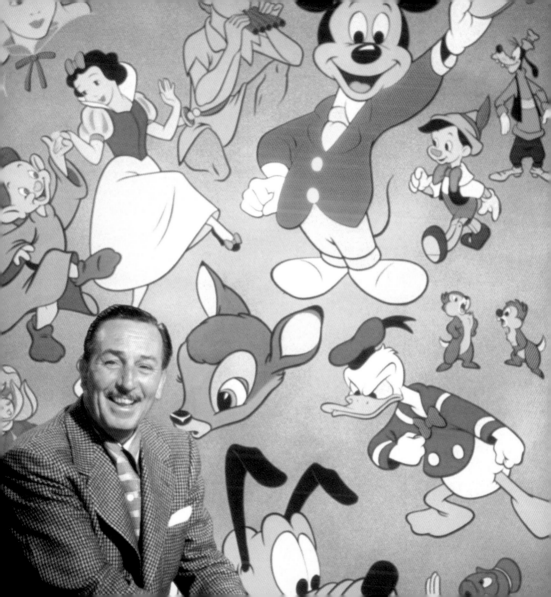

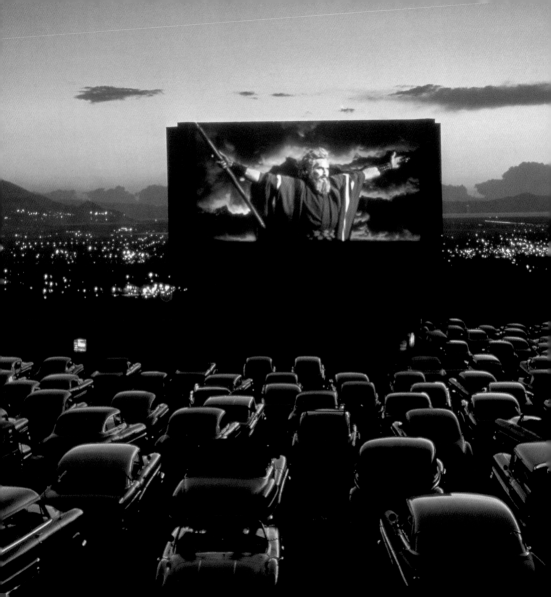

Drive-Ins

Drive-Ins

Drive-ins

Drive-ins weren't new in the 1950s, but their popularity reached new heights in the United States' burgeoning postwar automobile culture. The drive-in setting became an inextricable part of pop culture and a staple of teenage memories. They were a place to watch a movie, but the main attraction was often found off-screen; drive-ins were a place to show off a new car, flirt with teens in other vehicles, or make out with your own "main squeeze."

Bien que les drive-ins soient apparus avant les années 50, c'est à cette époque qu'ils deviennent extrêmement populaires aux États-Unis, parallèlement à l'explosion du marché automobile. Élément central de la culture pop et souvenir fortement ancré dans les mémoires, les drive-ins n'offraient pas seulement l'occasion de voir un film. L'action se tenait aussi hors écran, sur le parking, où l'on flirtait en toute tranquillité et où l'on exhibait fièrement sa nouvelle voiture.

Drive-ins waren geen nieuw fenomeen van de jaren '50 maar hun populariteit bereikte wel nieuwe pieken in de opkomende naoorlogse autocultuur van de Verenigde Staten. De drive-in setting werd een onafscheidelijk onderdeel van de popcultuur en een belangrijke bron van tienerherinneringen. Je kon er natuurlijk naar films kijken, maar de hoofdattractie bevond zich toch buiten het scherm; drive-ins waren de plek om te pronken met een nieuwe wagen, te flirten met meisjes in andere voertuigen of te vrijen met je laatste verovering.

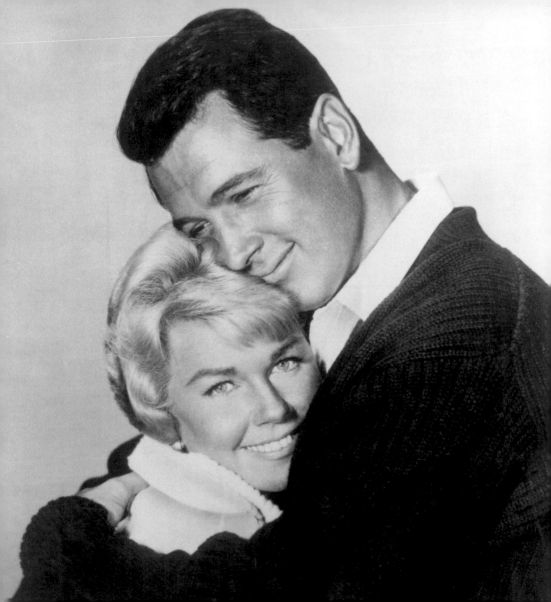

Doris Day and Rock Hudson
Doris Day et Rock Hudson
Doris Day en Rock Hudson

Pillow Talk, directed by Michael Gordon, was the first movie to pair Doris Day and Rock Hudson—thus, in 1959, the "Golden Couple" was born. The on-screen chemistry between the wholesome girl next door and the hunky actor sizzled the screen; Day and Hudson went on to play opposite each other in two more movies in the 1960s. *Pillow Talk* played on the sexual tension between the main characters, showing phone conversations in a split screen where both parties appeared in intimate settings like the bed or bathtub.

Confidences sur l'oreiller, réalisé par Michael Gordon en 1959, fut le premier film réunissant Doris Day et Rock Hudson ; le "Couple en or" était né. L'histoire met en scène la tension sexuelle entre les deux personnages, au travers de conversations téléphoniques en image composite les présentant dans leur intimité – par exemple au lit ou dans la baignoire. L'irrésistible attirance entre la jeune fille innocente et le bel apollon crève l'écran. Day et Hudson rejoueront ensemble à deux reprises au cours des années 60.

Pillow Talk, geregisseerd door Michael Gordon, was de eerste film die Doris Day aan Rock Hudson koppelde. Meteen was, in 1959, het "Gouden Koppel" geboren. De chemie op het scherm tussen het gezonde meisje uit de buurt en de knappe acteur spatte van het scherm. Day en Hudson zouden later, in de jaren '60, nog in twee andere films tegenover elkaar staan. *Pillow Talk* dreef op de seksuele spanning tussen de hoofdrolspelers met beelden van telefoongesprekken in een opgedeeld scherm waarbij beide partijen in intieme settings zoals het bed of de badkuip werden getoond.

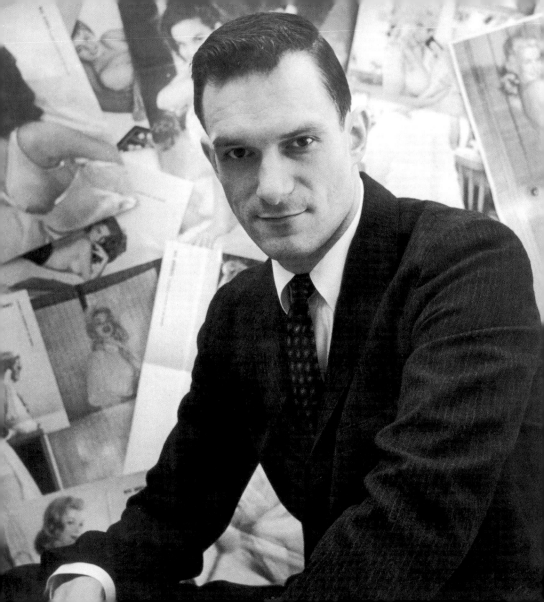

Playboy
Playboy
Playboy

The men's magazine *Playboy* was launched in 1953 by Chicago native Hugh Hefner. The first issue included the scintillating "playmate of the month" feature, the now-iconic rabbit-with-bowtie logo designed by Art Paul, and a stunning first centerfold of Marilyn Monroe. In addition to its photographs of nude and scantily-clad women, *Playboy* would become known for its articles and serialized works by famous novelists, including Ray Bradbury, Jack Kerouac, and Ian Fleming.

Le magazine masculin *Playboy* fut lancé en 1953 par l'Américain Hugh Hefner. Le premier numéro présentait la "playmate du mois", le légendaire logo en forme de lapin au nœud papillon conçu par Art Paul et une sensationnelle double page intérieure mettant en valeur les formes de Marilyn Monroe. En plus des photos de femmes nues ou légèrement vêtues qui ont fait sa réputation, *Playboy* allait devenir célèbre pour ses feuilletons écrits par des grands romanciers – tels que Ray Bradbury, Jack Kerouac et Ian Fleming.

Het mannenblad *Playboy* werd gelanceerd in 1953 door de in Chicago geboren Hugh Hefner. De eerste editie had al het sprankelende "play-mate van de maand" item, het ondertussen iconische konijn-met-vlinderdas logo ontworpen door Art Paul en een verbluffend mooie eerste centerfold van Marilyn Monroe. Naast de fotorepor-tages met naakte en schaars geklede vrouwen zou *Playboy* ook bekend worden om zijn artikels en vervolgverhalen van beroemde schrijvers als Ray Bradbury, Jack Kerouac en Ian Fleming.

Marilyn Monroe

Marilyn Monroe

Marilyn Monroe

Born Norma Jeane Mortenson, the curvaceous and vivacious Marilyn Monroe became a sex symbol for the 1950s and a pop cultural icon for decades to come. In addition to starring in movies like *Gentlemen Prefer Blondes* and *The Seven Year Itch*, Monroe's social life and witty comments made her a darling of the press. Monroe was briefly married to baseball star Joe DiMaggio in 1954; she married playwright Arthur Miller in 1956. She died in her sleep in 1962, when she was only 36 years old.

Norma Jeane Mortenson, plus connue sous le nom de Marilyn Monroe, est devenue, grâce à sa plastique de rêve et à son énergie débordante, un *sex-symbol* des fifties, puis une icône pop. Ses rôles dans *Les Hommes préfèrent les blondes* et *Sept Ans de réflexion*, les frasques de sa vie privée et son goût pour les formules caustiques en firent la chouchou des médias. En 1954, elle épousa la star du baseball Joe DiMaggio, avant de convoler en 1956 avec l'écrivain Arthur Miller. Marilyn décéda en 1962, âgée de 36 ans seulement.

Geboren als Norma Jeane Mortenson groeide de welgevormde en guitige Marilyn Monroe uit tot een sekssymbool voor de jaren '50 en een icoon van de popcultuur voor vele volgende decennia. Naast haar rollen in films als *Gentlemen Prefer Blondes* en *The Seven Year Itch* maakten vooral Monroe's bewogen sociale leven en geestige opmerkingen haar tot lieveling van de pers. Monroe was in 1954 korte tijd getrouwd met baseballster Joe DiMaggio, in 1956 huwde ze met toneelschrijver Arthur Miller. Ze overleed in haar slaap in 1962, 36 jaar jong.

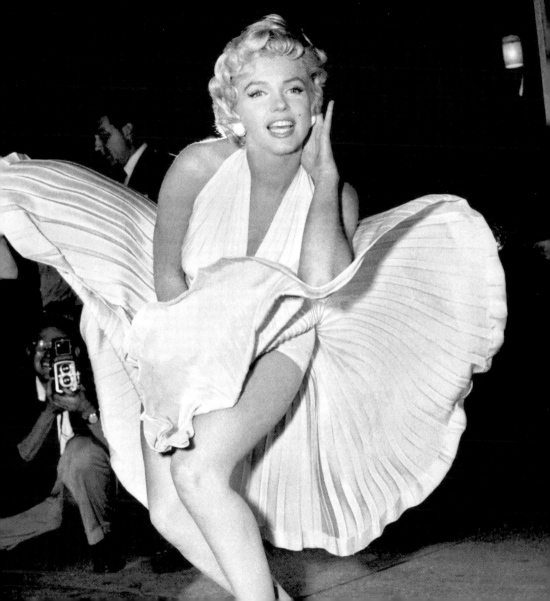

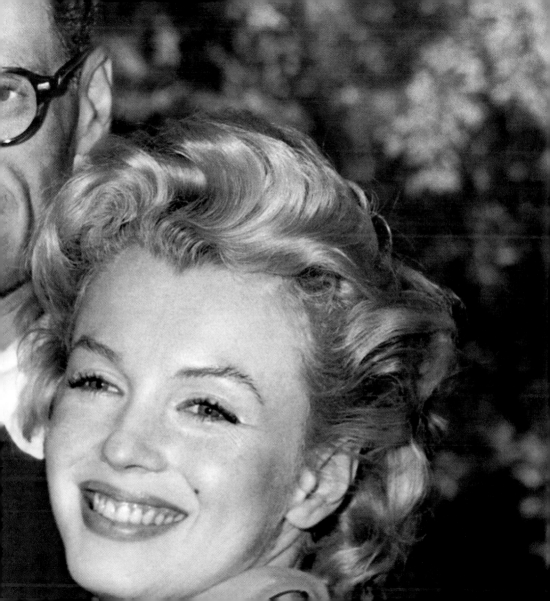

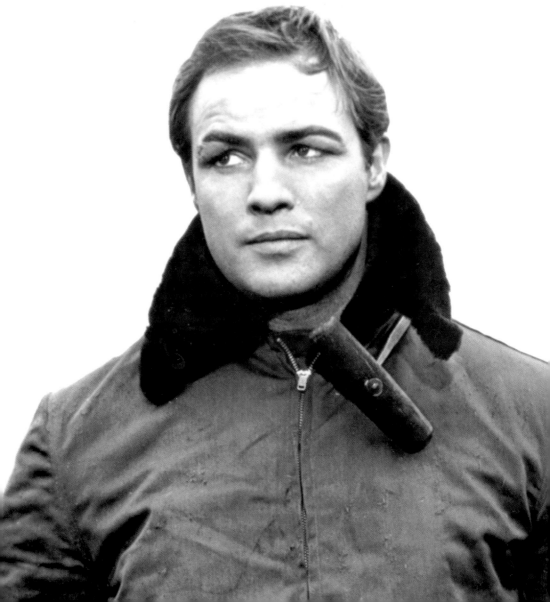

Marlon Brando
Marlon Brando
Marlon Brando

1951 marks the year that Marlon Brando had his breakthrough role as Stanley Kowalski in the screen adaptation of Tennessee Williams' *A Streetcar Named Desire*. His magnetism and masculinity would ensure that he would go on to become one of the world's most renowned actors. Brando was a "Method actor," taking each role down to its emotional core and thoroughly exploring the depth and intensity of his own performance.

1951 : Marlon Brando interprète de façon magistrale le personnage de Stanley Kowalski dans l'adaptation cinématographique de la pièce de Tennessee Williams, *Un Tramway Nommé Désir*. Son magnétisme et sa virilité crèvent l'écran. Brando devient bientôt l'un des acteurs les plus célèbres au monde. Adepte de "la Méthode" de Constantin Stanislavski – une technique de jeu consistant à s'imprégner de chaque rôle –, il explore de façon systématique la profondeur et l'intensité de son propre jeu.

1951 is het jaar waarin Marlon Brando zijn doorbraak kende als Stanley Kowalski in de filmversie van Tennessee Williams' *A Streetcar Named Desire*. Zijn magnetische aantrekkingskracht en viriliteit zouden van hem een van 's werelds beroemdste acteurs maken. Brando was een "method actor": hij leefde zich emotioneel volledig in zijn personage in en verkende daarbij grondig de diepte en intensiteit van zijn eigen vertolking.

Elvis Presley
Elvis Presley
Elvis Presley

Elvis Presley was a rock 'n' roll musician and a symbol of rebellion against the status quo. When his first song, "That's All Right," aired on the radio in 1954, he was criticized for being a white musician playing "black" music. His signature swiveling hips during his first *Ed Sullivan Show* appearance in 1956 were deemed too overtly sexual for television audiences. Drafted into the army in 1958, "The King" would become a legend in the decades to come.

Symbole de la rébellion contre l'ordre établi, Elvis Presley était avant tout un rockeur de talent. Lorsque sa première chanson, *That's All Right*, fut diffusée sur les ondes en 1954, on lui fit le reproche d'être un chanteur blanc qui jouait de la "musique noire". Lors de sa première apparition sur le plateau du *Ed Sullivan Show* en 1956, son déhanchement caractéristique fut jugé trop explicitement sexuel. Incorporé à l'armée en 1958, le *King* devint rapidement une légende du rock'n roll.

Elvis Presley was rock-'n-roll muzikant en een symbool voor de opstand tegen de gevestigde waarde. Toen zijn eerste song, *That's All Right*, in 1954 op de radio kwam, werd hij bekritiseerd als blanke muzikant die "zwarte" muziek speelde. Zijn kenmerkende heupbewegingen tijdens zijn eerste verschijning in de *Ed Sullivan Show* in 1956 werden als te openlijk seksueel voor een televisiepubliek veroordeeld. "The King", die in 1958 zijn militaire dienstplicht vervulde, zou in de volgende decennia uitgroeien tot een ware legende.

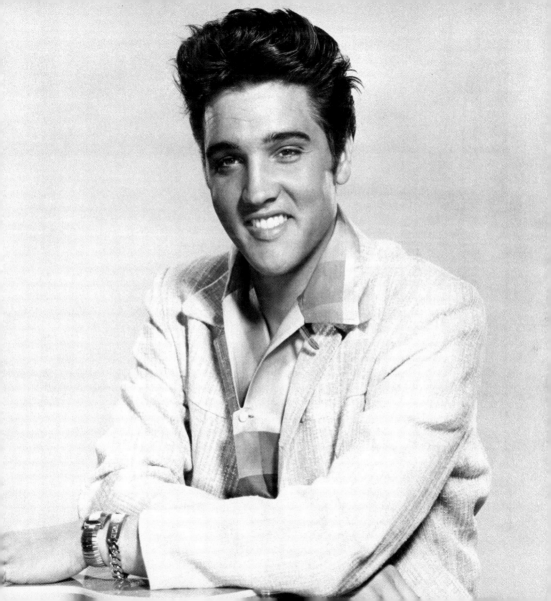

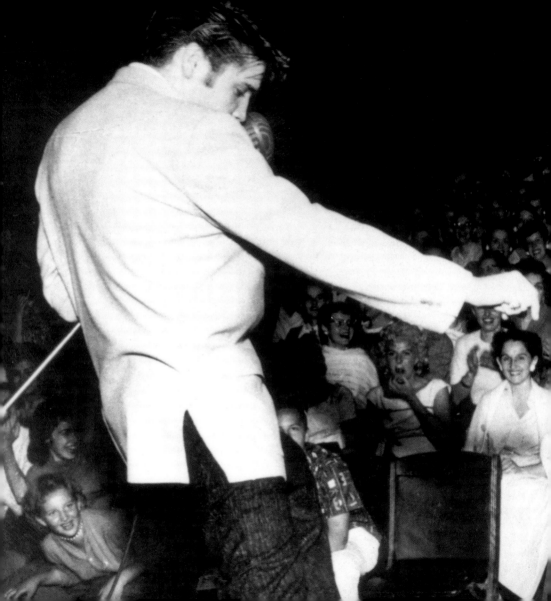

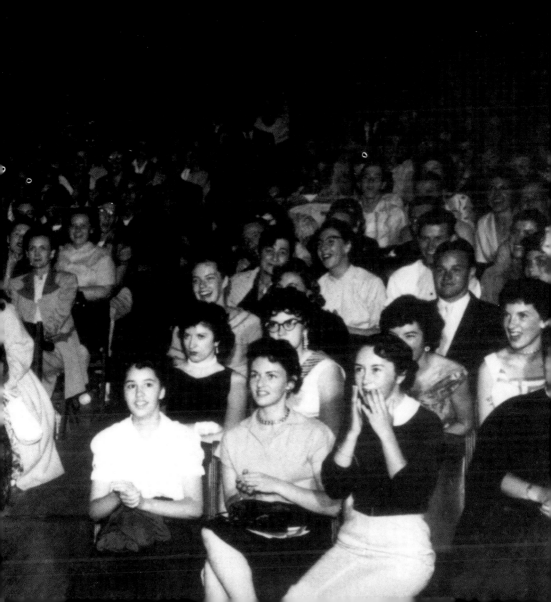

James Dean
James Dean

James Dean

A brief but shining star, James Dean made teen audiences swoon—girls wanted to be with him, boys wanted to be him. After his starring role in *Rebel without a Cause* in 1955, Dean became a symbol for teenage angst and rebellion, a bad boy in jeans and leather jacket, a lone wolf in a Mercury coupe. Unfortunately, his acting career was cut short by a fatal automobile accident that same year; he later received a posthumous Academy Award for Leading Actor.

Star à la gloire aussi brève qu'immense, James Dean fut dans les fifties l'objet d'une véritable adoration, chez les garçons comme chez les filles. En 1955, son rôle dans *La Fureur de Vivre* fit de lui le symbole de la colère et de la rébellion adolescente : un mauvais garçon portant jeans et blouson de cuir, un loup solitaire au volant d'un coupé Mercury. Mais son ascension fulgurante connut une fin tragique : il décéda à 24 ans dans un accident de la route. Quelques mois plus tard, il fut nommé à titre posthume pour l'Oscar du meilleur acteur.

Als een kortstondig maar fel schitterende ster bracht James Dean elk tienerpubliek in katzwijm – meisjes wilden bij hem zijn, jongens wilden hem zijn. Na zijn sterrol in *Rebel without a Cause* in 1955 werd Dean een symbool voor de angsten en de rebellie van jongeren, een "bad boy" in jeans en leren vest, een eenzame wolf met een Mercury Coupé. Helaas werd zijn acteercarrière brutaal afgebroken door een fataal auto-ongeval in datzelfde jaar. Later kreeg hij postuum een Oscar voor Beste Acteur in een hoofdrol.

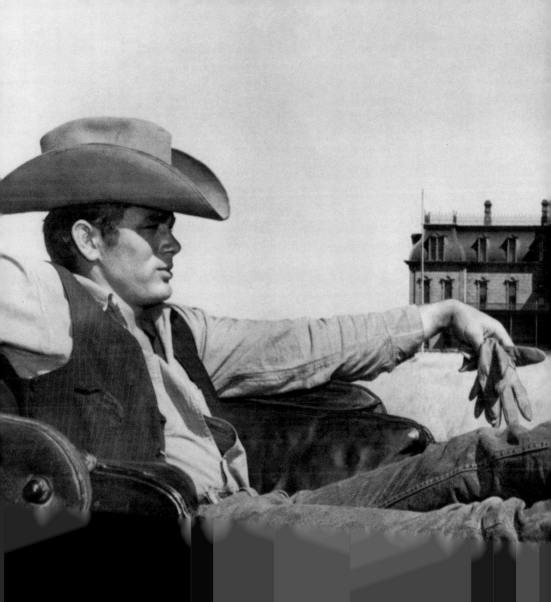

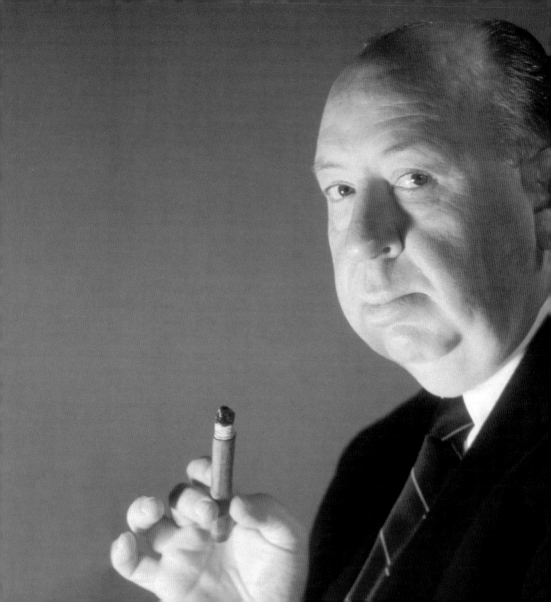